LA MUSIQUE

LES MUSICIENS D'ÉGLISE

EN NORMANDIE AU XVIIᵉ SIÈCLE

LA MUSIQUE
ET LES MUSICIENS D'ÉGLISE

EN NORMANDIE AU XIII^e SIÈCLE

LA MUSIQUE

ET

LES MUSICIENS D'ÉGLISE

EN NORMANDIE AU XIII^e SIÈCLE

D'APRÈS LE « JOURNAL DES VISITES PASTORALES » D'ODON RIGAUD

Par Pierre AUBRY

Archiviste Paléographe

PARIS
HONORÉ CHAMPION
LIBRAIRIE ANCIENNE ET MODERNE
5, QUAI MALAQUAIS, 5
—
1906

LA MUSIQUE
ET LES MUSICIENS D'ÉGLISE
EN NORMANDIE AU XIII^e SIÈCLE

D'APRÈS LE « *JOURNAL DES VISITES PASTORALES* »
D'ODON RIGAUD (1)

Le *Journal des visites pastorales* d'Odon Rigaud, qui fut archevêque de Rouen au milieu du treizième siècle, est une source à laquelle les historiens de la musique n'ont point accoutumé de puiser. Les extraits que nous en faisons ici montrent pourtant la large part que tenaient les questions musicales dans les préoccupations du prélat. Nous n'oserions en conclure qu'il fût lui-même véritablement musicien, mais comme il avait le goût du beau, il regrettait que dans son dio-

(1) *Regestrum uisitationum archiepiscopi rothomagensis.* — Journal des visites pastorales d'Eude Rigaud, archevêque de Rouen (MCCXLVIII-MCCLXIX). Publié, pour la première fois, d'après le manuscrit de la Bibliothèque nationale, avec autorisation du Ministre de l'Instruction publique, par Th. Bonnin. Rouen, Auguste Le Brument, 1852, vii-860 p. in-4. Le manuscrit original porte à la Bibl. Nat. de Paris la cote lat. *1245*.

Nous avons adopté la forme Odon du cas régime *Odonem*, au lieu de Eude prise sur le cas sujet *Odo*, en conformité avec une convention très sage établie entre eux par les romanistes et les historiens. Au reste, pour la même raison, on a accoutumé de dire Odon de Cluny, et non Eude de Cluny.

Il faut consulter le mémoire de M. Léopold Delisle, *Le clergé normand au treizième siècle*, dans la *Bibliothèque de l'École des Chartes*, VII, 479-499.

La miniature que nous reproduisons ci-dessus est prise dans un manuscrit d'Oxford, Bodley, 264, fol. 181 v°.

cèse l'art du chant ne fût pas cultivé comme il eût souhaité qu'il le fût ; comme il avait le goût du bien, il éprouvait quelque peine à ce que, dans les actes de la vie quotidienne, ceux à qui l'Église déléguait la mission de chanter à ses offices n'eussent point toujours la beauté morale de l'artiste formé à l'idéal chrétien, et ce sont ses plaintes que nous entendons.

Odon Rigaud était entré en 1242 dans l'ordre de saint François. Au mois de mars de l'année 1247, il fut sacré archevêque de Rouen, après que le pape Innocent IV l'eut préalablement relevé du vœu de renonciation à toute dignité ecclésiastique, qu'il avait prononcé en entrant dans l'ordre des Frères Mineurs. Décidé à réaliser dans toute la Normandie l'œuvre de réforme que, simple religieux, il y avait prêchée, son premier soin fut la visite des doyennés ruraux de son diocèse. Comme il ne pouvait se transporter dans chaque paroisse, Odon réunissait dans une même assemblée tous les curés d'un doyenné, et là, il faisait une sévère enquête sur les mœurs de chacun d'eux, enregistrant les résolutions prises, les punitions imposées aux coupables et les promesses reçues d'une conduite meilleure : six prêtres, investis des fonctions de jurés, dénonçaient hardiment tous les désordres que la voix publique imputait à leurs confrères.

L'austère prélat visite de même les communautés religieuses de toute sa province ecclésiastique : dans chaque abbaye, prieuré ou chapitre, il s'informe des mœurs des religieux, de la situation financière de l'établissement, de l'état des édifices et du mobilier, voire même des approvisionnements, et ne s'en va qu'après avoir avisé à la réforme des abus qui l'ont frappé.

Le *Journal* d'Odon Rigaud est le procès-verbal, fidèle et vivant, de ses visites pastorales. Dans ces pages sincères qu'il écrivait pour lui seul et qu'un secret impénétrable devait dérober à toute curiosité, il note impartialement des milliers et des milliers de menus faits de l'existence quotidienne. C'est donc un tableau extraordinairement précis et curieux tout ensemble de la vie religieuse en Normandie au temps de saint Louis. Mais, s'il est exact de dire que l'on chercherait vainement une histoire plus intimement vraie des mœurs du clergé en une contrée et en un temps donnés, il faut ajouter que les renseignements que nous en recevons sont incomplets, en ce sens que, par la nature même de son enquête, Odon Rigaud enregistre sans exception toutes les actions mauvaises et garde le silence sur le bien.

Dans les premières pages de cet article, nous jetterons un coup d'œil indiscret sur la vie du clergé normand au temps de notre document, et dans une seconde partie nous écouterons

les plaintes d'Odon en ce qui concerne particulièrement la musique et les musiciens : après quoi nos lecteurs pourront se demander comme nous si, depuis le treizième siècle, le progrès artistique et le progrès moral ont marché d'un pas égal. Et la conclusion est assez consolante. Notre clergé vaut certes mieux au point de vue de la pureté des mœurs que les justiciables d'Odon Rigaud ; mais sa formation artistique, l'éducation de son goût, sa connaissance du chant liturgique, ne sont guère supérieures à ce qu'elles étaient au treizième siècle, — et de combien d'ecclésiastiques aujourd'hui, tel archevêque de Rouen ou d'ailleurs, auquel la politique laisserait le loisir de faire la besogne d'Odon Rigaud, pourrait dire comme son prédécesseur : *noluit cantare et dixit se nihil scire de cantu !*

.*.

Du fait seul que leur vocation les conduisait dans la vie ecclésiastique vers un idéal différent, réguliers et séculiers n'étaient point exposés à tomber dans les mêmes errements : il est assez rare en effet qu'Odon Rigaud relève chez les moines les infractions qu'il blâme chez les prêtres. Ordinairement chez les premiers nous ne remarquons guère que des manquements à la règle monastique, et aux yeux du monde leurs fautes sont légères, tandis que le clergé qui vit de la vie extérieure et se mêle à la société qui l'entoure est exposé à toutes les défaillances de droit commun, à toutes les tentations des sens, que le cloître épargne le plus souvent à ceux et à celles qu'il enferme.

Aussi bien, quand Odon Rigaud arrive dans une abbaye ou dans un prieuré, ce dont il s'inquiète aussitôt, c'est de savoir si la vie des moines et des moniales est conforme aux prescriptions de la règle. Il s'enquiert ensuite de l'état du temporel, c'est-à-dire des bâtiments et du mobilier, des approvisionnements, des finances et de leur comptabilité : combien de fois le prieur ou l'abbé, un saint homme par ailleurs, a-t-il négligé de tenir régulièrement le registre de ses recettes et de ses dépenses ! Or, Odon insiste pour que la dévotion ne fasse pas oublier le côté matériel de l'existence. D'autres, par faiblesse ou par bonté, entretiennent leurs parents pauvres avec les revenus de la communauté, les admettant à vivre dans la maison, leur achetant des livres, des vêtements, des instruments agricoles : l'austère prélat s'emploie à faire cesser ces abus. Et voici d'autres relâchements, il s'agit des moniales des Saint-Amand de Rouen :

utuntur camisiis, culcitris et linteaminibus et pelliciis cuniculorum, leporum, catorum et uulpium, interdiximus eis omnino pellicias cuniculorum (1). Ces religieuses portaient des chemises de toile ! A l'époque de notre document, ce soin de la personne était encore un grand luxe et une innovation. Odon s'en offusque ; mais il réserve ses défenses formelles à l'emploi, en guise de fourrures, des peaux de lapins. Les religieuses, en d'autres lieux, se parent avec trop de recherche, élèvent des chiens, des oiseaux, des écureuils, s'adonnent à de petits ouvrages de fantaisie : rien de cela n'est bien grave ; mais l'archevêque estime que la vie religieuse n'a que faire de ces futilités, et les interdit. A vrai dire, le *Journal* d'Odon Rigaud contient à diverses reprises des imputations plus graves, mais il eût été assez extraordinaire que, dans le nombre immense de moines et de moniales que contenaient son diocèse et les diocèses suffragants, quelques brebis galeuses ne se fussent point glissées.

En revanche, beaucoup plus fréquemment, ainsi que nous venons de le dire, le contact permanent de la société avec les séculiers exposait le clergé de Normandie à des tentations sans cesse répétées, sans que l'idée religieuse ait été assez puissante d'autre part ou assez efficace pour constituer la sauvegarde de sa moralité.

Le reproche d'incontinence est un de ceux qui reviennent avec le plus de fréquence : tel curé entretient des concubines, tel autre élève son enfant sous le toit du presbytère, tel autre enfin a été rencontré dans une maison de débauche. Faut-il citer au hasard l'enquête qu'Odon Rigaud fit, le jeudi 28 janvier 1249, au doyenné de Basqueville ?

... Item presbyter de Aupegart rixosus est et leuis capitis et rixatur cum parrochianis suis. Item presbyter de Donestanuilla infamatus est de uxore Girardi de Cellario : correctus. Richardus presbyter de Carleuilla correctus de ebriositate non cessat. Item socius eius ebriosus similiter et notatus de incontinencia de quadam parrochiana sua... Item presbyter de Baudribosco defert habitum inhonestum et gerit se tanquam armiger et solet ministrare lanceas ad bohordamenta, nec residet in ecclesia, nec uenit ad capitula. Item presbyter de Berteuilla est incontinens. Item presbyter de Buuilla notatus de incontinentia et ebriositate et secutus fuit quandam per campos ut eam cognosceret. Item presbyter de Ambleuilla correctus fuit de quadam et iurauit archidiacono quod si recidiuaret haberet ecclesiam suam pro resignata : item infamatus est idem de negociacione. Item presbyter de Mesnilio ebriosus et quando bibit rixatur... (2).

(1) *Journal*, p. 16.
(2) *Journal*, p. 28.

Nous en avons passé, sinon des meilleurs : il faut se rappeler seulement que le doyenné de Basqueville se composait de quarante-six paroisses, c'est-à-dire que, sur quarante-six curés, il en est au moins quatre coupables d'avoir manqué au vœu de chasteté, l'un même est accusé de viol ! Quatre encore méritent l'épithète d'*ebriosi*, et quand ils sont pris de boisson, ces curés batailleurs en viennent aux coups avec leurs paroissiens, quand ils ne tombent pas ivres-morts dans les champs, *propter ebrietatem aliquando iacuit in campis*, comme tel clerc d'Ouville ; l'un prend part à ce genre de tournois, qu'on appelait dans la vieille langue *bouhourdeïs*, et un dernier enfin se livre au commerce. Et c'est à chaque page du *Journal* que ces accusations se retrouvent, s'aggravent parfois, comme c'est le cas de Gautier, curé de Grandcourt, qui *infamatus est de propria nepte et de nimia potacione* (1).

Le commerce a tenté un certain nombre de curés normands : les uns s'occupent de la vente des bois, les autres font négoce d'animaux domestiques et vendent des béliers, des vaches, des chevaux, d'autres enfin spéculent sur le chanvre, le vin ou le cidre.

Que nous rencontrions des curés se livrant à tel des jeux de hasard défendus par le droit canonique, notre conscience ne s'émeut guère. Il en est de même si la coupe du costume n'est pas en tout point conforme à la coutume locale et aux habitudes de l'époque ; mais il est plus grave de rencontrer un curé, comme celui de Saint-Laurent-le-Petit, fâcheusement connu pour ses mauvaises mœurs et son habitude d'exiger un salaire en retour des sacrements qu'il administrait, *notatus de incontinencia et de uendilione sacramentorum* (2). Mais encore une fois, si à chaque page de son *Journal*, si à chaque jour de l'année, et cela pendant vingt ans, Odon nous signale nombre de curés coupables de n'avoir pas su résister aux entraînements de leurs sens et d'avoir en même temps semé le scandale dans leurs paroisses, souvenons-nous qu'il n'a noté que les actions blâmables de son clergé et qu'il a tu les autres. Celles-ci, nous pouvons les faire revivre en imagination et supposer que le bien l'a encore emporté sur le mal ; mais c'est là une statistique que nous ne voulons point entreprendre. Bref, le *Registre des visites pastorales* de l'archevêque de Rouen est un document du premier ordre pour l'histoire du clergé normand du treizième siècle, pittoresque et précis : en outre, il a pour nous cet intérêt, que l'historien de la

(1) *Journal*, p. 21. Grandcourt : aujourd'hui dans la Seine-Inférieure, arr. de Neufchâtel-en-Bray, canton de Londinières.
(2) *Journal*, p. 27.

musique y trouve à glaner des détails, qui ne sont point indifférents et que l'on chercherait vainement ailleurs.

*
* *

C'est en dépouillant, la plume en main, ce volumineux in-quarto de près de huit cents pages que nous avons relevé au fur et à mesure de notre lecture, sans aucun ordre logique, les indications concernant l'histoire musicale. Il nous a paru, une fois ce travail préliminaire terminé, que ces notes éparses pouvaient assez simplement se classer sous quelques rubriques et ces rubriques se ranger à leur tour sous trois titres d'un ordre plus général encore. Mais c'est là un côté accessoire de la question : nous tenons avant tout à publier d'une manière correcte et critique quelques textes intéressants pour les études musicologiques, laissant bien volontiers à qui voudra le soin de les présenter d'une façon différente.

A. — LA PRATIQUE DU CHANT. — Cette question, avec les multiples aperçus qu'elle découvre, ne sera jamais traitée dans son ensemble, car elle est faite d'une infinité de détails, divers suivant les siècles et suivant les lieux, car les sources auxquelles l'historien peut puiser sont disséminées en mille endroits dans la littérature du moyen âge et le plus souvent cachées aux regards de qui les cherche. Ainsi notre document contient sur ce sujet quelques indications curieuses, auxquelles on n'avait point encore songé, et voici celles qui nous ont paru mériter d'être retenues.

1º *Écoles de chant*. — Ce n'est point ici le lieu de parler des écoles épiscopales et monastiques. On sait assez, sans que nous ayons autrement besoin d'y revenir, que les monastères, après la réforme de saint Benoît d'Aniane, et les chapitres, après la réforme de Chrodegand, entretenaient chez eux des enfants destinés au culte : ainsi la plupart des cathédrales en avaient une dizaine, qui formaient l'élément jeune de leur clergé. La dislocation des chapitres et leur sécularisation au dixième siècle n'interrompit pas complètement cette tradition, et dans l'enceinte des cathédrales, sous l'œil sévère des chanoines, l'enseignement du chant resta toujours la raison d'être première des écoles épiscopales. Les deux textes d'Odon concernant les *scole cantus* sont relatifs aux Andelys. Dans l'un, le sacriste, *sacrista*, est tenu d'avoir une école de chant.

Jeudi, 14 février 1269.

Accessimus ad ecclesiam Beate Marie de Andeleio... (1) Sacrista tenetur in uestiario iacere continue et scolas cantus tenere. [p. 618].

Dans l'autre, le sacriste est invité à se faire remplacer par des clercs capables, s'il ne dirige lui-même l'école de chant.

Mercredi 2 février 1261.

Visitauimus canonicos et clericos Andeliacenses..... Precepimus domino Petro Robillard, sacriste, quod ipse haberet honestos et ydoneos clericos, qui regerent scolas cantus et iacerent in monasterio [p. 390].

Nous ne quitterons point ces deux textes sans y relever une curieuse anomalie. On y voit qu'aux Andelys la direction des écoles de chant appartient au sacriste, *sacrista*, et non au *cantor*, comme partout ailleurs. Un texte manuscrit du *Liber Ordinis* de l'abbaye de Saint-Victor de Paris, cité par Du Cange, nous énumère tout au long les fonctions inhérentes à cette dignité ecclésiastique, mais ne fait en aucun endroit mention d'un semblable office : « *Ad officium sacriste pertinent omnia que in thesauro sunt custodire, reliquias et omnia ornamenta altaris et sanctuarii ac totius ecclesie siue in auro, siue in argento, siue in ostro et palliis et tapetibus et cortinis ; sacras quoque uestes et pallas et manutergia, calices et textus et cruces et thuribula et candelabra et cetera uasa que uel ad ministerium uel ad ornamentum altaris et sanctuarii totiusque ecclesie pertinent, libros quoque missales, epistolares et euangelia...* » (2) Mais dans le même article du *Glossarium*, il y a un texte épigraphique, que nous n'avons pu identifier, et qui réunit sur la tête d'un même personnage la double qualité de *sacrista* et de *cantor* :

Istius Ecclesiae Cantor simul atque Sacrista (3).

En était-il de même dans le diocèse de Rouen ? Les textes manquent pour résoudre la difficulté ; mais nous devons nous demander s'il s'agit ici de la direction ou de l'entretien des écoles de chant, car on sait qu'à Rouen, par exemple, le *cantor* avait la surveillance de ces écoles au point de vue des études, tandis que les questions d'entretien et d'administration relevaient du *thesaurarius* ou *sacrista*, dont anciennement les fonctions se confondaient. C'est dans ce dernier sens, croyons-nous, qu'il faut comprendre le rôle du sacriste dans l'organisation

(1) Les Andelys, Eure.
(2) Du Cange, *Glossarium mediae et infimae latinitatis*, au mot *Sacrista*.
(3) Id., *ibid*.

des écoles aux Andelys : il en est l'économe, l'administrateur, si l'on veut, et des professeurs, *clerici idonei*, assurent l'enseignement.

2° *Examens de musique*. — Le document que nous étudions nous fournit quelques exemples de pédagogie musicale. Ce n'est point, comme tel dialogue entre le maître et l'élève, ainsi qu'il s'en trouve chez les théoriciens du moyen âge, un procédé commode d'exposition, c'est une véritable interrogation, un examen réel que l'archevêque de Rouen fait subir à un candidat proposé pour une cure vacante de son diocèse. Il l'interroge sur la grammaire et sur la musique, il attache presque une égale importance à ces deux ordres de connaissances et refuse le candidat qui n'a pas su chanter, aussi nettement que si celui-ci s'était montré malhabile à traduire un texte de l'Ancien ou du Nouveau Testament. Nous donnons le procès-verbal de trois de ces examens.

Vendredi, 30 mai 1253.

Ibidem. [Apud Deiuillam (1)] Ipsa die, uidelicet die martis ante penthecostem, examinauimus Gaufridum, clericum, presentatum ad ecclesiam Beati Richarii de Herecort in illa legenda : *omnia autem aperta et nuda sunt eius oculis* (2). Requisitus *aperta* que pars, respondit nomen ; requisitus si posset esse alterius partis oracionis, respondit quod sic uidelicet participium ; requisitus a quo uerbo descendit, dixit ab hoc uerbo, aperio, aperis, aperii, aperire, aperior, aperieris, et cetera. Requisitus *compati* cuius figure, dixit compatire de cum et pateo, pates, patui, patere, patendi, patendo, patendum, passum, passu, patiens, passurus, pateor, pateris, passus, patendus. Requisitus quid significet *pateo, pates*, dixit aperire uel sufferre. Requisitus *absque* que pars, dixit coniunctio, requisitus cuius partis, dixit causalis. Requisitus de cantu, nichil sciebat cantare sine soffa siue nota, et etiam discordabat in soffa siue nota. Nos autem, tum propter huius insufficienciam quam propter hoc quia infamatus erat inuentus de incontinencia et bellicositate per inquisicionem quam de ipso fieri feceramus, ipsum ad dictam ecclesiam non duximus admittendum [p. 159].

Il faut signaler dans ce procès-verbal d'examen la très curieuse expression *cantare sine soffa siue nota*. Tout d'abord la forme *soffa* doit être ramenée à *solfa* : il n'y a là que le résultat d'un phénomène, connu en grammaire sous le nom d'assimilation; d'ailleurs nous retrouverons un peu plus loin le terme *solfa* exactement écrit. C'est, croyons-nous, une des plus anciennes apparitions de ces deux phonèmes de l'alphabet

(1) Déville, Seine-Inférieure, commune de Grandcoûrt.
(2) *Hebr.*, IV, 13.

musical réunis pour former la moderne expression de solfège. L'étude lexicographique de ce mot est purement historique. Elle nous fait remonter aux étranges pratiques de la solmisation. Nous ne les rappellerons point ici, car le lecteur pourra se reporter facilement à l'exposé, confus, mais assez complet, qui en est fait dans le dictionnaire de J. d'Ortigue (1). Nous dirons seulement qu'à notre sentiment pour créer ce vocable de *solfège*, c'est-à-dire pour désigner cet exercice de lecture destiné à développer chez le musicien la faculté d'appréciation et d'intonation des intervalles, on a pris la note initiale g de l'*hexacordum durum*, caractérisé par le *B durum*, et on l'a fait suivre de la note initiale f de l'*hexacordum molle*, qui comprend le *B molle*. L'hexacorde commençant sur c appelé *hexacorde de nature* (do-la) ne présentait aucune difficulté. La complication ne venant que lorsque l'on dépassait le *la* à l'aigu et les deux hexacordes *molle* et *durum* servant à cet usage, il a semblé tout naturel de désigner la méthode du nom de ses initiales :

$$g + f = \text{solfa},$$

d'où les Italiens ont tiré l'expression *solfeggio* et dont nous avons fait solfège (2).

Mais dans le cas présent, le pauvre candidat ne se préoccupe guère de haute théorie musicale : Odon Rigaud lui demande simplement de chanter une antienne ou un répons et s'aperçoit que son clerc, qui avait déjà médiocrement répondu aux interrogations de grammaire, non seulement est incapable de chanter *sine soffa siue nota*, mais encore chante faux *in soffa siue nota*. Nous serions tenté d'expliquer cette distinction en disant que le postulant ne savait rien chanter de mémoire, et que même avec la musique sous les yeux, il s'en tirait encore fort mal. Or, une explication plus subtile nous sollicite. Sommes-nous fondé à identifier *solfa* et *nota* ? Nous avons un précieux document qui nous apprend que dans les écoles de chant de Normandie on pratiquait la notation alphabétique : c'est le *Livre d'Ivoire*, actuellement conservé à la Biblio-

(1) ORTIGUE (J. D'). — *Dictionnaire liturgique, historique et théorique de plain-chant et de musique d'église.* Migne, Paris, 1853.
(2) On voit que nous n'acceptons pas l'opinion de Diez, formulée dans l'*Etymologisches Wörterbuch der romanischen Sprachen* (Bonn, 1887). Son étymologie de *solfa* est hautement fantaisiste dans sa naïveté : il l'explique par la lecture à rebours de la gamme guidonienne *ut, ré, mi, fa, sol, la*, cette dernière syllabe *la* faisant article devant *solfa* substantif !

thèque publique de Rouen (1), et appartenant anciennement au chapitre de la cathédrale.

Le *Livre d'Ivoire* présente une curieuse particularité de notation : au lieu d'être écrit en notation neumatique usuelle, ce manuscrit du onzième siècle adopte un système d'écriture musicale en notation alphabétique avec les lettres du monocorde. C'était, au reste, une habitude d'école, et le R. P. Pothier en conclut que la présence de cette notation didactique au *Livre d'Ivoire* semble indiquer très anciennement l'existence d'une école de chant à la Primatiale (2) : le livre de MM. Collette et Bourdon a précisé l'exactitude de cette hypothèse (3). Bref, ce que nous voulons retenir ici, c'est que, dans le texte d'Odon Rigaud, il est certain que si *cantare in nota* signifie chanter sur les notes de musique écrites sur la portée, dans la belle écriture musico-liturgique du treizième siècle, il est possible que l'expression *cantare in solfa* ait pu désigner la lecture d'une écriture musicale en notation alphabétique. Et voici une raison que nous avons pour nous arrêter à cette solution : en Angleterre, pays traditionaliste par excellence, nombre de publications populaires de folk-lore musical sont faites en double notation, *staff or sol-fa*, c'est-à-dire dans l'écriture ordinaire avec l'emploi de la portée et en notation *sol-fa*. Ce système est celui qu'a adopté la *Tonic solfa Association*, association chorale très répandue en Angleterre, où elle compte des milliers de membres. Il use d'une notation spéciale avec les syllabes de solmisation *doh, ray, me, fah, soh, lah, te*, représentées dans l'écriture par les initiales, comme on peut s'en rendre compte sur le fac-simile d'une page de cette écriture.

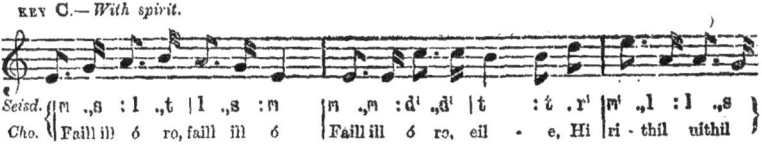

(1) Bibliothèque de Rouen, n° 1405 (anc. Y. 27) du *Catalogue général des manuscrits des bibliothèques publiques de France*, t. I. Au fol. 86, office de saint Romain. XIe siècle.

(2) POTHIER (LE R. P. DOM JOSEPH). — *Mémoires sur la musique sacrée en Normandie*, publiés dans les *Assises de Caumont*, juin 1896. Ligugé, imprimerie Saint-Martin, 1896.

(3) COLLETTE ET BOURDON (Abbés). — *Histoire de la maîtrise de Rouen*, Rouen, 1892, in-4.

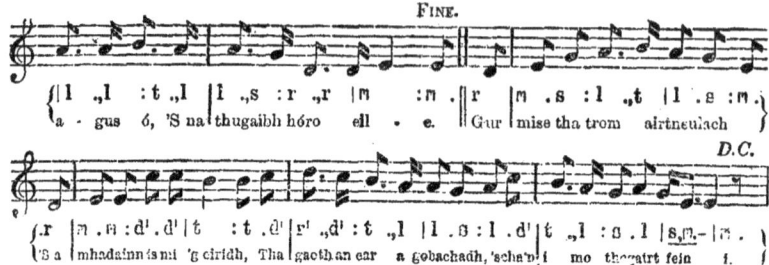

Nous ne désirons point critiquer ici cette méthode (1), analogue en bien des points au système Galin-Paris-Chevé, de fâcheuse mémoire : contentons-nous de faire le rapprochement avec la notation alphabétique en usage à la Primatiale de Rouen au moyen âge et sans doute encore à l'époque d'Odon Rigaud. Nous aurons peut-être ainsi la clé d'une expression énigmatique.

Mais revenons à l'archevêque et à ses ouailles. Au cours de l'un des nombreux voyages qu'il fit à Paris, où l'appelait la confiance de Louis IX, il eut à examiner un prêtre qui lui était présenté pour l'église de Rothoirs (2).

Samedi, 22 février 1259.

[Parisius] Ipsa die examinauimus Guillelmum presbyterum presentatum nobis ad ecclesiam de Rothoirs... et examinatus fuit in legenda libri Geneseos, ibi uidelicet : *Ade, uero non inueniebatur adiutor similis eius, inmisit ergo Dominus Deus soporem in Adam, cumque obdormisset, tulit unam de costis eius et repleuit carnem pro ea* (3). Requisitus ut constru-

(1) On sait que depuis les notations alphabétiques du moyen âge, ce mode d'écriture musical a survécu à travers les siècles. L'inventeur du *Tonic solfa* ou, pour mieux dire, son propagateur, fut un prêtre non conformiste qui mourut en 1880, John Curwen. Il aida à la diffusion de son système par nombre d'ouvrages pédagogiques, comme *the Standard course of lessons and exercices on the tonic Solfa-Method* (1861), et fonda même un périodique, *the Tonic Solfa-Reporter* (1851). En outre, des œuvres classiques et populaires ont été abondamment publiées. Un éditeur anglais, John Leng, vient ainsi de faire paraître *the People's English Songs,* — *the People's Irish Songs,* — *the People's Welsh Songs,* en double notation. Le curieux recueil de LACHLAN MAC BEAN, *the Songs and Hymns of the Gael* est publié *with Music in both Staff and Sol-Fa Notations* chez Eneas Mackay, à Stirling. Nous lui empruntons le fac-simile ci-dessus reproduit. Il serait curieux de rechercher si, depuis le moyen âge, on peut suivre en Angleterre la tradition d'une notation alphabétique.

(2) Il s'agit vraisemblablement de Rothoirs, petite localité du département de l'Eure, dépendant aujourd'hui de la commune de Saint-Aubin-sur-Gaillon.

(3) *Genèse*, II, 20.

eret et exponeret in romana lingua, dixit sic : *Ade* Adans, *uero* adecertes, *non inueniebatur* ne trouvoit pas, *adiutor* aideur, *similis* samblables, *eius* de lui. Requisitus quomodo declinatur *inmisit*, dixit sic : Inmitto, tis, si, tere, tendi, do, dum, inmittum, tu, inmisus, inmittendus, tor, teris, inmisus, tendus. Item dixit : *Dominus* nostre sire, *inmisit* envoia, *soporem* encevisseur, *in Adam...* Item requisitus quod declinaret *reppleuit*, dixit sic : Reppleo, ples, ui, re, reppleendi do, dum, repletum, tu, replens, repleturus, repleor, ris, tus, repleendus. Item fecimus ei sillabicari *repleendi*, dixit : re-ple-en-di. Item examinatus fuit in cantu ibi : *Voca operarios* et nesciuit cantare. [p. 332]

Le morceau d'examen est l'antienne de l'office de none, au dimanche de la Septuagésime :

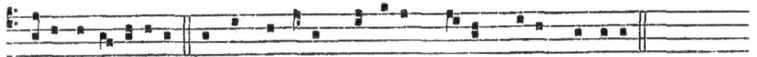

Voca ope-ra-ri-os et redde illis mercedem su- am, dicit Dominus (1).

Évidemment, le candidat fut blâmable de ne savoir chanter une mélodie aussi facile que celle qu'on lui proposait ; mais faisons un retour sur nous-même et demandons-nous combien Odon Rigaud, s'il revenait de nos jours, trouverait, en France, de curés de campagne mieux préparés à lui répondre, au lendemain même du *Motu proprio* ! Enfin, voici les résultats d'un dernier examen.

Mercredi, 16 mars 1261.

Pernoctauimus apud Insulam Dei (2) cum expensis abbacie. Ipsa die examinauimus Nicholaum dictum Quesnel clericum presentatum nobis ad ecclesiam Beate Marie de Wynemeruilla (3)... Noluit cantare et dixit se nichil scire de cantu...

Nicolas Quesnel fut jugé insuffisant, et le prélat refusa de l'admettre à la cure de Vinemerville. Alors le candidat évincé, mais récalcitrant, au lieu de perdre du temps à maudire son juge, fait appel de cette décision.

« ... Ego iam dictus Nicholaus in hoc sentiens me grauari... ad sedem apostolicam apello in scriptis... »

(1) Antienne du dimanche de la Septuagésime, *ad nonam.* — *Liber antiphonarius pro laudibus et horis minoribus*, p. 139. Solesmis, 1891. Il s'agit de l'antiphonaire monastique.
(2) L'Isle-Dieu était une abbaye de Prémontrés dans une île de l'Andelle. Voir *Gallia Christ.,* t. XI, p. 340.
(3) Vinemerville, Seine-Infér., arr. d'Yvetot, canton de Valmont.

Mais Odon Rigaud ne se mettait guère en peine de ces appels au pape, car il jouissait du plus haut crédit en cour de Rome.
L'archevêque maintient sa décision :

... Cui appellationi propterea quod ipsum in examinatione inuenimus litterature penitus insufficientis, ut puta, nec legere competenter, nec construere nouit, nec cantare uoluit, non duximus deferendum. [p. 396]

Le zélé prélat avait-il d'aventure des illusions sur l'avenir du chant liturgique ?

3° *Exécutions défectueuses : plusieurs manières de mal chanter l'office*. — Le *Journal* d'Odon Rigaud va nous révéler quelques-unes des nombreuses malices connues des clercs et employées par eux pour abréger l'office chanté ou tout au moins pour y prendre la moindre part possible. C'est ainsi qu'à Saint-Ouen de Rouen nous constatons cette tendance des moines à fuir les obligations que la règle leur fait de participer au chant, sans pouvoir préciser pourtant en quelles circonstances de la vie monastique.

Jeudi, 28 janvier 1255.

Visitauimus abbaciam Sancti Audoeni Rothomagensis (1)..... Item precepimus quod ille qui ad minus semel in edomada non cantauerit, abstineat a uino quousque cantauerit..... [p. 203]

La visite qu'en 1264 Odon Rigaud fait à l'église Saint-Mellon de Pontoise nous vaut une expression nouvelle à ajouter au vocabulaire de la musicologie médiévale. Le prélat rédige ainsi son procès-verbal :

Mardi, 9 décembre 1264.

Adiuuante Domino, accessimus ad ecclesiam Sancti Mellonis Pontisarensis... Item quia inuenimus magnum defectum fuisse et esse in ecclesia circa illos *qui faciebant marrancias*, uidelicet *qui nolebant cantare in choro responsaria et alleluia*, iniunximus domino Ricardo Triguel, quod ab illis qui marrancias huiusmodi facerent penam unius denarii leuaret pro qualibet marrancia..... [p. 503]

Il semble résulter des textes cités par Du Cange que ce mot *marancia* désigne à la fois l'absence d'un clerc à l'office et la peine dont un supérieur frappe ce manquement.

(1) Saint-Ouen de Rouen, abbaye d'hommes de l'ordre de Saint-Benoît.

Si pena pecunaria, que pro defectibus seu maranciis, que in Ecclesia nostra statuta est, uoluit se liberare..... (Charte de l'année 1245 dans l'*Historia Episcoporum Siluanectensium*, p. 454.)

Post hec solent recitari marancie et offense diei et horarum precedentium et ibi puniri... (Consuetudines Ecclesie Rothomagensis.)

Si infra primam collectam uenerint, maranciam non facient.... Qui uero maranciam in officio maioris misse fecerit, duos denarios nigrorum de propria bursa persoluet..... Et nihilominus persoluet diaconus maranciam..... (Charte de l'année 1247 dans l'*Historia monasterii Sanctae Mariae Suessionensis*, p. 459.)

Qui maranchiam misse fecerit de pena VI denarios soluat ; qui uero maranchiam Euangelii uel Epistole fecit, IV denarios... (Statuta pro Ecclesia Abbauillensi, anno 1208, dans le *Tabularium Episcopatus Ambianensis*, fol. 31.)

Il résultait donc un grand dommage pour la régularité des offices à l'église Saint-Mellon de Pontoise du laisser-aller des clercs qui *faisaient marrance*, c'est-à-dire qui refusaient de chanter au chœur les répons et les alleluia : Odon Rigaud enjoint à Richard Triguel de lever à l'avenir une amende d'un denier *pro qualibet marrancia* sur tous ceux qui se mettraient ainsi en faute. Déjà, dans une précédente visite, qu'il avait faite deux ans auparavant au même chapitre, l'archevêque avait eu l'occasion de sévir contre un vicaire, nommé Lucas, qui, non content d'avoir dans la vie privée des mœurs déplorables, dormait quand il était au chœur, au lieu de chanter l'office.

Mardi, 14 novembre 1262.

Visitauimus capitulum Sancti Mellonis Pontisarensis....... Item, Lucas, uicarius, adhuc erat de incontinentia diffamatus et dormiebat in choro sepissime, licet bene psalleret et cantaret, si uellet...[p. 447]

A l'abbaye du Mont-Sainte-Catherine, près de Rouen (1), deux moines mettent à chanter tout leur mauvais vouloir : *dissolute cantant*. Le prélat emploie alors les grands moyens.

Mercredi, 25 janvier 1251.

Visitauimus ibidem. Ibi sunt xxx monachi. Caleboyche et alter, qui sunt incarcerati, dissolute cantant : precepimus ut corripiantur per surreptionem ciborum et disciplinam..... [p. 103]

(1) Abbaye d'hommes de l'ordre de Saint-Benoît.

Le dépouillement de notre curieux *Journal* nous amène à toute une suite de fâcheuses remarques, que fait Odon au cours de ses visites, principalement dans les prieurés, où le petit nombre des moines permettait avec la règle des accommodements qui n'eussent point été possibles dans une grande abbaye, mais que le prélat ne juge pas moins très regrettables : c'est l'habitude de réciter l'office des heures au lieu de le psalmodier, et l'archevêque constate qu'il en est ainsi au prieuré de Saint-Martin-la-Garenne (1), au prieuré de Gasny (2), où par trois fois, en 1262, en 1264 et en 1266, les moines — ils étaient trois au maximum — résistent à ses injonctions, et même à Avranches, au chapitre, où le clergé récite à voix basse l'office des morts. On voit tout de suite la cause de ce relâchement, c'est le désir inavoué d'en terminer le plus rapidement possible avec les obligations de la vie religieuse : les moulins à prières du culte lamaïque n'ont point d'autre origine.

Vendredi, 12 décembre 1264.

Visitauimus prioratum Sancti Martini in Guarenna. Ibi erant quatuor monachi de Becco Helluini... Non consueuerant dicere omnes horas suas cum nota : precepimus eis quod ex tunc in hoc assuescerent et horas suas insimul dicerent cum nota.... [p. 504]

Vendredi, 25 août 1262.

Apud Gaagniacum et uisitauimus ibi. Ibi erant duo monachi, prior et suus socius. ... Non cantabant omni die officium suum cum solfa, sed missas solum in diebus festiuis. Non seruabant ieiunia regule, comedebant carnes..... inhibuimus priori ne inuitaret mulieres ad comedendum in prioratu..... [p. 439]

Dimanche, 14 décembre 1264.

Visitauimus prioratum de Gaaniaco. Ibi erant tres monachi Sancti Audoeni Rothomagensis..... Non dicebant horas suas cum nota..... [p. 505]

Samedi, 16 janvier 1266.

Visitauimus prioratum de Gaany. Ibi erant tres monachi Sancti Audoeni Rothomagensis..... Non dicebant horas suas cum nota... [p. 534]

(1) Prieuré dépendant de l'abbaye du Bec.. Aujourd'hui Saint-Martin-la Garenne est une commune de Seine-et-Oise, arr. de Mantes, canton de Limay.
(2) Prieuré dépendant de l'abbaye de Saint-Ouen de Rouen. — Aujourd'hui Gasny est une commune du département de l'Eure, dans l'arrondissement des Andelys.

Mercredi, 3 août 1250.

Apud Abrincas uenimus..... Inuenimus quod ibi sunt quatuor sacerdotes..... Officium defunctorum dicunt aliquando sine nota... [p. 85]

Et Odon s'indigna fort qu'on marchandât ainsi une dernière mélodie aux pauvres défunts. Mais ailleurs la longueur de l'office suggéra aux moines d'autres tentations : nous les voyons à Saint-Martin de Pontoise, dans leur hâte immodérée d'en avoir terminé plus vite, ne plus prendre la peine de prononcer les mots, et faire de la récitation de l'office un horrible mélange de voyelles et de consonnes, où le bon Dieu lui-même ne devait plus rien discerner. C'est ce que le prélat réprouve par ces mots : *psallit sincopando*. Voici le passage.

Dimanche, 12 février 1251.

[Apud Sanctum Martinum de Pontisara (1)]...... Matricularius negligens est in custodiendo libros, clericus eius nimis rudis et inhonestus et psallit sincopando..... [p. 105]

Nous sommes assurés du sens à attribuer à cette expression, qui n'a point un caractère musical, comme M. Léopold Delisle semble le croire en traduisant par *chant syncopé* (2), car en un autre endroit du *Journal* nous lisons : « *dicant orationes... non syncopizando, sed intelligibiliter et distincte* ». Il y a là une négligence coupable de la part des clercs, un usage fautif de supprimer des syllabes, *sincopare* ; mais, en bon nombre de monastères ou d'églises, cette précipitation dans le chant psalmodique avait pris une autre forme et la force d'une habitude. On lui a même donné un nom, c'est le *tuilage*. On sait que la psalmodie se fait à deux chœurs, chacun chantant alternativement un verset : or, il y a *tuilage*, quand le second chœur attaque le commencement d'un verset avant que le premier ait achevé la récitation du sien. Le verset que l'on commence recouvre ainsi la fin du précédent, les extrémités se superposent, comme les tuiles sur un toit. On peut croire que cette détestable tradition a été assez commune au treizième siècle, car les textes conciliaires qui en parlent pour l'interdire ne manquent point. Nous citerons seulement, pour nous en tenir au temps d'Odon Rigaud, deux canons conservés dans Mansi. Tous deux sont spécialement rédigés à l'intention des chanoines dans les cathédrales. Le premier est le XIIIe canon du Concile de Paris de 1248 : « *Moneantur capitula secularium*

(1) Abbaye d'hommes de l'ordre de Saint-Benoît.
(2) DELISLE, *art. cité*.

personarum, maxime cathedralia ut... circa diuinum officium diligentiam adhibeant efficacem precipue circa psalmodiam ; tractatim et per pausationes congruas in medio uersuum psalmos dicant, nec uersum incipiat pars chori psallitura nondum alio finito, et quod a confabulationibus precipue in choro abstineant, similiter cum diligentia moneantur (1). »

Le second, postérieur de quelques années, est le premier canon d'un concile de Saumur en 1253 : «... *in locis collegialis, et maxime in cathedralibus, dicantur hore canonice horis debitis, cum omni deuotione, solemniter et deuote, nec prius psalmi uersiculum una pars chori incipiat quam ex altera precedens psalmi uersiculus finiatur* (2). »

Mais à regarder de plus près nous constatons un troisième défaut : c'est l'escamotage de la pause à la médiante, *non fiunt pausaciones*, tandis que le tuilage affecte seulement la fin du verset.

Les très fréquents rappels de l'archevêque de Rouen à ses clercs d'avoir à s'abstenir de semblables pratiques nous indiquent à quel point elles étaient développées dans son diocèse. Au reste, il n'était pas le seul à s'en plaindre : quand Odon passe aux Andelys, le doyen du chapitre attire son attention sur ce point.

Jeudi, 11 mai 1251.

Visitauimus capitulum Andeliacense. Omnia inuenimus in bono statu. Petebat tamen decanus quod pausacio fieret in medio psalmodie... [p. 110]

Nous extrayons de notre document quelques passages relatifs au tuilage et à la suppression du repos à la médiante : on verra que la plainte du doyen des Andelys n'était que trop fondée. Voici donc, à titre de curiosité, quelques-uns de ces textes, rangés par ordre chronologique :

Lundi, 4 janvier 1249.

Visitauimus monasterium Sancti Amandi Rothomagensis. Inuenimus quod ibi sunt XLI moniales uelate et VI uelande... Aliquando cantant horas Beate Marie et psalmos suffragiorum cum nimia festinatione et precipitatione uerborum : iniunximus eis ut ita cantarent eas quod pars incipiens uersum audiret finem precedentis uersus et pars uersum finiens audiat principium uersus sequentis... [p. 15]

(1) Mansi, t. XXIII, p. 767.
(2) Id. *ibid.*, p. 809.

Vendredi, 19 mars 1249.

Visitauimus capitulum Rothomagensem... Psalmodia nimis transcurritur, non fiunt pausaciones... [p. 35]

Vendredi, 3 septembre 1249.

Visitauimus ecclesiam et capitulum de Andeliaco... Non faciunt pausaciones in psalmodia, immo cantant eam cum nimia precipitatione : iniunximus decano ut emendari faceret istud... [p. 50]

Mercredi, 4 septembre 1252.

Visitauimus conuentum Sancti Albini. Sunt XII moniales... Nimis festinanter dicunt psalmodiam : iniunximus quod dicant psalmos cum debita pausacione..... [p. 146]

Samedi, 3 octobre 1254.

Visitauimus capitulum Andeliacense. Ibi sunt quatuor uicarii, quorum unus cantat cotidie apud Culturam et alius ad Beatam Magdalenam et duo in ecclesia ipsa, unus missam matutinalem et alius magnam missam... Vicarii nolunt recipere capam ad mandatum decani, nec cantare responsoria, iniunximus hoc emendari. Minus cito uersilant : iniunximus hoc emendari... [p. 188]

L'histoire nous apprend par ailleurs qu'Odon Rigaud fut un saint prélat : nous le croyons sans peine, car il lui fallut une patience divine pour ne point sortir de sa mansuétude coutumière, quand il lui arrivait de rencontrer sur sa route d'incorrigibles têtus, comme ces chanoines des Andelys, qui se contentaient de secouer leurs longues oreilles et, sans tenir compte le moins du monde de ses observations réitérées, continuaient leur routine familière. Et le brave archevêque poursuivait sa tournée, et là où deux ou trois ans plus tôt il s'était heurté à des relâchements de discipline, à des fautes contre la règle monastique ou la morale commune, là où il avait dit mélancoliquement : « *Iniunximus hoc emendari* », quand il repassait deux ou trois ans plus tard, il se heurtait encore aux mêmes relâchements, aux mêmes fautes, et, plus mélancoliquement, répétait : « *Iniunximus hoc emendari* », et si, ce jour-là, la charité chrétienne inspirait les jugements du prélat, il pouvait dire : « L'esprit de tradition est la force de mon clergé ». — Un pamphlétaire eût répondu : « Il n'est point de force au monde qui puisse prévaloir contre la force d'inertie ».

B. — LES CHANTEURS. — Nous continuerons à laisser la parole à Odon Rigaud. Son *Journal* contient des renseignements curieux pour l'histoire sociale des musiciens d'église au treizième siècle. Nous les avons relevés et, chose étrange, nous

constatons que c'est surtout dans l'état moral des femmes que la pratique de l'art musical amène les plus graves perturbations. Ce sont les moniales, et non les moines, qui le plus fréquemment donnent lieu aux réprimandes du prélat.

Ainsi, au mois de juillet 1250, nous visitons avec Odon le monastère de Notre-Dame d'Almenèches, au diocèse de Séez, près d'Argentan. Le soleil est chaud sous les pommiers en fleurs aux beaux jours du printemps. La terre est généreuse et les gars sont solides. Aussi bien, le pieux visiteur paraît navré de ce qu'il lui faut consigner au procès-verbal : la musique, qui adoucit les mœurs, amollit les âmes, et nous devons croire que le duo qu'un beau soir chantèrent Aelis, *cantatrix*, et Chrétien, était fort peu liturgique.

Dimanche, 17 juillet 1250.

Visitauimus monasterium monialium Beate Marie de Almeneschiis(1). Soror Hola nuper habuit puerum de quodam Michaele de Valle Guidonis. Seculares passim intrant claustrum et loquuntur cum monialibus. Item numquam cenant in refectorio. Dionisia Dehatim infamata est de magistro Nicholao de Bleue. Bene rixantur in claustro et choro. Aaliz cantatrix habuit puerum de Christiano. Item priorissa quondam habuit unum puerum. Non habent abbatissam. [p. 82]

La monotonie de la vie claustrale, où chaque jour ressemble fatalement au précédent, n'était rompue que par l'arrivée d'une fête religieuse. L'existence monastique est une liturgie vécue, où le moine ne connaît guère d'autres tristesses ni d'autres joies que les joies et les tristesses de l'Église. Les textes du *Journal* d'Odon Rigaud que nous allons rapporter nous montrent clairement la répercussion des fêtes ecclésiastiques sur la vie monacale des religieuses plus encore que des moines, comme si le caractère féminin avait eu davantage besoin de divertissements pour mieux supporter ensuite la contrainte quotidienne de la règle. Il nous semble d'une bonne méthode de donner d'abord le texte des différents passages du *Journal* où il est question de ces récréations monastiques : notre commentaire en sera plus clair.

Lundi, 23 octobre 1256.

Visitauimus monasterium monialium Sancte Trinitatis Cadomen-

(1) Abbaye de femmes de l'ordre de Saint-Benoît. — Almenèches est aujourd'hui une commune du département de l'Orne, arr. d'Argentan.

sis (1)... Juniores habent alaudas et in festo Innocencium (2) cantant lectiones suas cum farsis : hoc inhibuimus. [p. 261]

Lundi, 4 janvier 1255.

Visitauimus abbaciam Sancti Leodegarii de Pratellis (3). Ibi sunt XLV moniales et est ibi numerus statutus monialium... Inhibuimus festum Innocencium quantum ad inordinaciones... [p. 197]

Vendredi, 9 juillet 1249.

Visitauimus prioratum de Villa Arcelli (4)... Item, inhibemus ne de cetero in festis Innocentium et Beate Marie Magdalenes (5) ludibria exerceatis consueta induendo uos, scilicet uestibus secularium aut inter uos seu cum secularibus choreas ducendo... [p. 44]

Vendredi, 12 septembre 1253.

Visitauimus prioratum de Willarcello. Hi sunt xx moniales, II sorores, duo presbyteri... Quando minute sunt, non dicunt officium cum nota. In festo Innocentium cantant cantilenas. [p. 166]

Jeudi, 13 mars 1264.

... Accessimus ad abbatiam Sancti Amandi Rothomagensis... (6). Item precepimus quod eadem hora omnes cubarent in dormitorio et quod iuniores non remanerent amplius in choro in festo Innocentium, prout alias fecerant, cantantes officium et prosas, que competunt dici, senioribus abinde recedentibus et iunioribus ibidem relictis. [p. 486]

(1) La Trinité de Caen fut une abbaye de femmes de l'ordre de Saint-Benoît.
(2) Le 28 décembre.
(3) Saint-Léger-de-Préaux, au diocèse de Lisieux. Abbaye de femmes de l'ordre de Saint-Benoît.
(4) Le prieuré de Villarceaux a existé réellement; mais il faut le chercher en Seine-et-Oise, dans la commune de Chaussy, canton de Magny. Le doyenné de Magny en Vexin a dépendu jadis de l'archidiocèse de Rouen. Nous ignorons de quelle abbaye dépendait ce prieuré. On le trouve mentionné dans le Pouillé du diocèse de Rouen de 1337. (LONGNON, *Pouillés*, t. II, p. 64 D.) Villarceaux nous semble avoir été une abbaye de Thélème avant la lettre. Les détails que rapporte Odon Rigaud sur la vie privée des moniales sont inouïs de dépravation. Nous ne saurions les reproduire ici, même au nom du pittoresque, sans paraître pratiquer une littérature d'un ordre spécial, qui n'a rien de commun avec nos études.
(5) Le 22 juillet.
(6) Saint-Amand de Rouen, abbaye de femmes de l'ordre de Saint-Benoît.

Mercredi, 12 janvier 1261.

Intrauimus capitulum monialium dicti loci [apud Monasterium Villare(1)] et ibidem cum Dei adiutorio proposuimus uerbum Dei.. Item in festo Sancti Iohannis (2), Stephani (3) et Innocentium, nimia iocositate et scurrilibus cantibus utebantur, utpote farsis, conductis, motulis : precepimus quod honestius et cum maiori deuotione alias se haberent... [p. 384]

Lundi, 22 mai 1262.

... Visitauimus abbatiam Monasterii Villaris, uerbo Dei, ipso adiuuante, in capitulo prius proposito... Iocositates quas solebant facere in festo Innocentium penitus dimiserunt, ut dicebant : item precepimus omnino ab huiusmodi abstinere... [p. 431]

Samedi, 9 mai 1265.

Visitauimus abbatiam Monasterii Villaris... Item precepimus quod a ludis in festo Innocentium penitus cessarent... [p. 517]

Mercredi, 22 août 1263.

Per Dei gratiam, causa peregrinationis ad ecclesiam Sancti Ydeuerti de Gornaio (4) personaliter accessimus... Item clerici, uicarii ac etiam capellani in festiuitatibus quibusdam, precipue in festo sancti Nicholai (5), dissolute et scurriliter se habebant, ducendo choreas per uicos et faciendo *le vireli*... [p. 466]

Samedi, 4 août 1268.

Visitauimus monasterium Gemeticense (6). Erant ibi XLIII monachi commorantes... uerumtamen turbati erant plurimum ex hiis que tunc intus et extra dicebantur de abbate... (7)... Monuimus eum super hiis

(1) Montivilliers, au diocèse de Rouen, abbaye de femmes de l'ordre de Saint-Benoît.
(2) Le 27 décembre.
(3) Le 26 décembre.
(4) Église de Saint-Yldevert, collégiale et paroissiale de Gournay, auj. dans la Seine-Inférieure, arr. de Neufchâtel-en-Bray.
(5) Le 6 décembre.
(6) Jumièges, abbaye d'hommes de l'ordre de Saint-Benoît. Aujourd'hui dans le département de la Seine-Inférieure, arr. de Rouen, canton de Duclair.
(7) L'abbé de Jumièges était alors Richard de Bolleville. Odon Rigaud nous fait à cet endroit de son *Journal* assister à une scène d'une rare violence : un moine du monastère, Pierre de Neubourg, se lève en plein chapitre et par-devant l'archevêque accuse l'abbé du crime de faux. Au reste, les bruits qui courent sur Richard sont assez détestables pour que, sans attendre sa comparution devant l'officialité de Rouen, Odon Rigaud adresse aussitôt à l'abbé quelques sévères réprimandes.

specialiter que secuntur, uidelicet quod canes et aues uenabiles non haberet, item quod histriones ab officio suo arceret.. item quod consortia mulierum quarumcunque penitus euitaret... [p. 607]

On ne saurait entrer dans l'examen de tous les détails caractéristiques et pittoresques que ces textes contiennent, sans excéder les limites d'un article de revue, si large soit l'hospitalité accordée. Il convient pourtant de faire un certain nombre de remarques : c'est ainsi qu'il nous semble intéressant d'entrer dans quelques explications relativement aux fêtes qui furent le prétexte de ces récréations plus ou moins innocentes, aux formes littéraires et musicales des pièces qui composaient ce joyeux rituel, aux divertissements enfin d'un ordre moins relevé, que ceux des religieux ou des religieuses dont l'esprit ne s'ouvrait guère aux choses de la littérature et de l'art considéraient volontiers comme l'indispensable complément de ces gaies cérémonies.

1° *Les fêtes joyeuses.* — Suivant les diocèses et les différents ordres religieux, suivant les habitudes locales, un certain nombre de saints, disséminés dans le calendrier liturgique, furent ici ou là, au jour de leur fête, l'objet de réjouissances particulières. Quelques pièces poétiques au caractère extra-liturgique, composées pour être chantées en de telles occasions, nous l'attestent, et, sans en chercher la cause, nous constaterons simplement qu'entre autres, des fêtes comme la Saint-Nicolas, la Sainte-Catherine, la Sainte-Marie-Madgdeleine, la Saint-Blaise ou la Saint-Christophe, eurent un caractère particulièrement familier et joyeux. Sans sortir des diocèses visités par Odon Rigaud, nous voyons les religieuses de Villarceaux célébrer, le 22 juillet, la fête de sainte Marie-Magdeleine, et, au 6 décembre, les clercs de Saint-Yldevert de Gournay improviser à la Saint-Nicolas une liturgie peu édifiante. Ces cérémonies, nous pouvons le dire, toute révérence gardée, étaient en quelque manière les représentations gratuites et populaires de l'Église.

Mais il y a une constatation très curieuse qui s'impose : c'est le caractère de libres réjouissances donné à l'ensemble des fêtes groupées entre la Noël et l'Épiphanie : elles nous paraissent les assises annuelles de la joie. La gravité du culte s'efface pendant ces quelques jours pour faire place à une liberté que l'Église, par la voix de ceux qui parlent en son nom, voudrait paisible et souriante, mais qui bientôt dégénère en licence ; la discipline se tait devant une universelle tolérance, et même dans l'intérieur du sanctuaire, où l'on chante des épîtres farcies, des cantilènes, des motets, la langue romane s'introduit,

chose inouïe, dans l'office à côté du latin liturgique. On fête ainsi joyeusement l'année qui s'en va et on fête joyeusement aussi l'année qui vient. Nous ne voyons pas d'autre explication à ce débordement de liesse générale. Mais encore faut-il préciser qu'il ne s'agit point de l'année liturgique, qui commence le premier dimanche de l'Avent et est vieille déjà d'un mois, qu'il ne s'agit pas davantage de l'année civile, qui dans l'usage de France, *mos gallicanus*, a son point de départ à la fête de Pâques ; souvenons-nous seulement que l'année romaine commençait le 1er janvier et que cet usage s'était à ce point perpétué jusqu'en plein moyen âge, que, dans les pays mêmes où des termes différents marquaient le début de l'année civile, le 1er janvier est toujours demeuré le point de départ de l'année astronomique. La plupart des anciens calendriers font figurer janvier en tête de la liste des mois, et les expressions *l'an neuf, l'an renuef, le chief de l'an*, que nous lisons dans les chartes, nous indiquent d'une façon certaine que le 1er janvier est dans la langue vulgaire communément appelé le premier jour de l'an.

Les Saturnales étaient dans la Rome antique la fête de fin d'année. Le christianisme en interdit la participation à ses adeptes et leur offrit à la même époque de l'année les joies plus pures de ses souriants mystères. L'Église donna à ces fêtes un caractère populaire pour les faire adopter par la foule, et c'est ainsi que nous avons, après la Nativité (25 décembre), la fête de saint Étienne (26 déc.), celle de saint Jean l'Évangéliste (27 déc.), celle des saints Innocents (28 déc.), la Circoncision (1er janvier) et l'Épiphanie (6 janvier). Et sur toutes ces dates du calendrier chrétien s'est épanouie au cours du moyen âge une ravissante floraison de liturgie populaire. C'est la fête de l'Ane, *festum asinorum*, célébrée au diocèse de Rouen avec une véritable dignité (1), c'est la fête des kalendes, *festum kalendarum*, qui, suivant les temps et les lieux, reçut diverses appellations : *festum hypodiaconorum*, fête des sous-diacres, *festum stultorum*, fête des fous, *festum Innocentium*, fête des Innocents. On peut remarquer que, quelle que soit la désignation reçue, elle indique toujours la fête des humbles et des petits : fête des clercs inférieurs, *hypodiaconorum*, des pauvres d'esprit, *stultorum*, des enfants enfin, *innocentium*. A Rouen, ce dernier nom prévalut. Dans ce diocèse, la fête des Innocents ne fut sans

(1) Le texte en a été publié par Du Cange dans le *Glossarium* à l'article FESTUM ASINORUM, d'après un Ordinaire de l'Église de Rouen du xve siècle, aujourd'hui à Paris, Bibl. nat., lat. 1213, p. 24. Il faut rappeler qu'à la bibliothèque de Rouen, il y a deux ordinaires, l'un appartient au xive siècle (Y. 110), l'autre est une copie du précédent faite au xve siècle (Y 108).

doute point souillée par les scènes de débauche qui l'accompagnaient ailleurs. Aux saturnales de la Rome antique, les valets prenaient la place de leurs maîtres et ceux-ci se faisaient les serviteurs de leurs esclaves : à la fête des Innocents, les jeunes enfants de la maîtrise, — nous sommes à la cathédrale de Rouen, — officient publiquement et solennellement, comme pourraient le faire l'évêque, les chanoines ou les vicaires, dépossédés pour un jour. Nous avons un charmant récit de cette cérémonie enfantine, le voici.

« La veille, immédiatement après l'office de saint Jean l'Évangéliste, deux enfants, revêtus d'aubes et de tuniques, la tête couverte de l'amict et tenant en leur main chacun un cierge ardent, se dirigeaient du vestiaire au chœur. Venaient ensuite les autres enfants attachés à l'église, pareillement en aubes et en chapes et aussi le cierge à la main ; puis enfin celui d'entre eux qui avait été désigné pour porter ce jour-là le titre d'évêque et en recevoir les honneurs. Il marchait solennellement, paré des vêtements pontificaux, la mitre en tête et à la main la crosse ou bâton pastoral. Le cortège enfantin se dirigeait ainsi à travers le chœur vers l'autel des saints Innocents : pendant la marche le chœur chantait des répons adaptés à la circonstance. A l'autel des saints Innocents se faisait une station solennelle présidée par l'enfant évêque, auquel la rubrique donnait le titre de *Dominus episcopus*.

« A la fin de la station le peuple était invité à s'humilier et à se recueillir pour recevoir la bénédiction du jeune prélat : *Humiliate uos ad benedictionem*.

« Il la donnait à haute voix et avec toutes les solennités d'usage : *Dominus omnipotens benedicat uos*, etc.

« Le jour de la fête, les enfants étaient environnés des mêmes distinctions. A l'exception de la messe, qui était célébrée en leur présence par un chanoine, ils remplissaient en grande pompe toutes les fonctions du chœur. Cet office, d'après les rubriques générales, devait être simplement du rit double, mais les enfants avaient le droit d'ordonner qu'il fût triple, et leurs prescriptions étaient observées.

« Le seigneur évêque commençait l'invitatoire ; il chantait la neuvième leçon, la plus solennelle des Matines. Il retournait ensuite au vestiaire pour y reprendre les ornements pontificaux, en revenait processionnellement comme la veille, précédé du même cortège, et entonnait lui-même le *Te Deum*.

« Laudes et Primes se chantaient pareillement sous la présidence de l'enfant évêque. A la messe, il appartenait aux enfants de diriger le chœur (*Pueri regant chorum*) ; eux seuls portaient les chapes et exécutaient les diverses cérémonies.

L'évêque (toujours l'enfant) commençait la prose, l'offertoire, etc., et ceux des enfants auxquels aucune fonction spéciale n'avait été assignée, occupaient les premières places dans le chœur, *in superiori parte.*

« Aux vêpres, mêmes honneurs au seigneur évêque, mais, hélas! bientôt arrivait le terme de sa gloire. Au *Magnificat*, pendant que le chœur chantait ces paroles : *Deposuit potentes de sede*, le bâton pastoral lui était ôté des mains et était mis en réserve pour celui qui devait être élu l'année suivante.

« Le chapitre alors rentrait dans tous ses droits et le semainier terminait l'office (1). »

On voit qu'à Rouen au moins tout se passait dans l'ordre le

(1) PICARD (Abbé). — *Quelques cérémonies allégoriques anciennement en usage dans l'Eglise cathédrale de Rouen*, dans le *Précis analytique des travaux de l'Académie des Sciences, belles-lettres et arts de Rouen*, année 1847, p. 373 et ss.

Cet auteur a suivi les indications de l'*Ordinarium* de l'Église de Rouen (xve siècle), déjà connu de Du Cange, aujourd'hui à la Bibl. Nat. de Paris, ms. lat. 1213, mais dans la transcription du chanoine Le Prévost. Voici le texte relatif à la fête des Innocents :

...Hoc finito duo pueri tunicis et amictis induti, tenentes candelabra cum cereis ardentibus et omnes pueri ecclesie in cappis tenentes cereos ardentes, cum suo episcopo exeant de uestiario bini et bini, cantantes ℟ *Centum quadraginta*, et processione ordinata ueniant per chorum et eant ad altare sanctorum Innocentium et ibi stationem faciant et finiatur ibi et tres pueri cantent : *Hii empti sunt*. Quo finito sequatur antiphona *Innocentes*; tres pueri ℣ *Letamini*; episcopus *Oremus. Deus, cuius hodierna die*. In reditu antiphona uel ℟ de Sancta Maria ad placitum : Unus puer cantet : ℣ *speciosa facta es* : Episcopus : *Oremus. Deus qui salutis*. Pueri dicant *Benedicamus*. Sequatur benedictio episcopi et dicat unus puer alta uoce, *Humiliate uos ad benedictionem*; et alii respondeant, *Deo gratias* : Benedictio: *Dominus omnipotens, benedicat uos, etc*. In crastino est festum duplex, sed pueri uoluntate faciunt illud triplex.....

[Deinde ubi de Matutinis eiusdem festi] :

Dum nona lectio legetur, pergant pueri ad uestiarium; qua finita, exeant bini et bini cum cereis ardentibus cantando ℟ *Centum quadraginta*. Tres pueri cantent ℣ et prosam et ante altare in modum corone, illud finiant; quo finito incipiatur *Te Deum*..... Ad missam omnes pueri in cappis in medio chori regant chorum; episcopus incipiat officium. *Ex ore infantium...Kyrie* et *Gloria* festiue... Epistola in cantu cum prosa. Graduale pueri, ut prenotatur *Anima nostra*, ℣ *Laqueus*; episcopus cum eo omnes pueri in modum corone, *Alleluia*. ℣ *Hii sunt qui cum mulieribus*. Sequentia, episcopus incipiat *Celsa pueri*; Euangelium in cantu *Angelus Domini apparuit*; *Credo*; offertorium *Anima nostra*, quod incipiatur ab episcopo...; deinde offerant omnes qui uoluerint, ut supra notatur. Secreta, *Adesto Domine muneribus*. Prefatio, *Quia per incarnati* Sanctus festiue *Communicantes, Agnus* festiue. Communio, *Vox in Rama*. Postcommunio, *Votiua*... Ad uesperas antiphone cum neuma finiantur. Antiphona *Tecum principium*... Domnus episcopus cum eo duo tunicati ℟ *Iusti in perpetuum*... Antiphona *O quam gloriosum*.

plus parfait. En souvenir de Celui qui avait dit : « *Sinite paruulos ad me uenire* », l'Église voyait avec infiniment d'indulgence ces innocentes récréations données aux enfants qu'on vouait à son service et qui, le plus souvent, étaient des déshérités de la vie. Sans doute, il y eut en quelques endroits des licences blâmables qui amenèrent l'interdiction de la fête : ainsi, vers 1246, nous lisons dans les *Statuts* de l'Église de Nevers cette prohibition : «... *sicut intelleximus inhonesta sub pena excommunicationis inhibemus districte ne talia festa irrisoria de cetero facere presumant, firmiter iniungente, ut sicut aliis diebus solemnibus seruitium diuinum faciatis* (1) ». Le concile de Cognac interdit, en 1260, non la fête des Innocents, mais les excès qui l'accompagnent et la parodie de l'enfant évêque, *cum hoc in ecclesia Dei ridiculum existat et hoc dignitatis episcopalis ludibrio fiat* (2). Au concile de Paris, en 1212 (3), et deux ans plus tard, à un concile tenu à Rouen, la participation à cette fête est interdite aux prélats, aux moines et aux moniales : on laisse la jeunesse s'amuser. Voici la rédaction du concile de Rouen.

C. XVI. A festis follorum ne accipiatur baculus omnino abstineatur.

C. XVII. Item monachis fortius et monialibus prohibemus predicta (4).

Il parut donc que la fête des Innocents, très en situation quand elle constituait véritablement une récréation annuelle donnée aux enfants de la maîtrise de Rouen, aux *innocentes* que l'Église élevait dans son sein, était déplacée quand moines et moniales en faisaient un prétexte à des divertissements moins discrets, *nimia iocositate*, à des jeux qui ne méritèrent pas toujours d'être appelés des jeux innocents. Et voilà pourquoi ce qui était permis ici fut défendu là.

2° *Littérature et art extra-liturgiques*. — Il faut maintenant rechercher quels étaient dans les monastères normands,

Psalmus *Magnificat* et tamdiu cantetur *Deposuit potentes* quod baculus accipiatur [ab eo] qui accipere uoluerit. Vespere finiantur a dietario.....
Texte de l'Ordinaire de Rouen du XIV^e siècle. Bibl. de Rouen. Y. 110. Il a été publié par Migne, *P. L.* CXLVII, 135, et rangé dans les *Acta uetera*, que le chanoine Le Prévost a insérés dans son édition de 1679 à la suite du *De officiis* de Jean d'Avranches, qui fut évêque de Rouen au milieu du onzième siècle.
(1) MANSI, XXIII, 731.
(2) ID., *ibid.*, 1033.
(3) ID., XXII, 842.
(4) ID., *ibid.*, 920.

au temps d'Odon Rigaud, les éléments de ces fêtes joyeuses.

A la Trinité de Caen, les religieuses récitent des épîtres farcies, le jour des saints Innocents; à Villarceaux, quand le prélat a interdit les danses, les moniales se contentent, ce jour-là, de chanter des cantilènes. A Saint-Amand de Rouen, les proses de l'office sont un ragoût bien ordinaire à côté des pièces farcies, des conduits et des motets qu'on entendait à la Saint-Jean, à la Saint-Étienne comme à la fête des Innocents, dans le cloître de Montivilliers. Enfin, le passage relatif au clergé de Gournay nous fait regretter de n'avoir point vécu quelques siècles plus tôt, pour en être témoin, car ces graves chapelains dansant sur la voie publique, *faciendo* LE VIRELI, durent être une des plus folles visions qui aient jamais pu hanter l'imagination d'un Rabelais.

Les proses qu'on entendait dans les monastères bénédictins de la Normandie étaient certainement la manifestation la plus saine et la plus conforme aux règles liturgiques. On sait que l'Église avait admis de très bonne heure ces compositions poétiques adaptées sur les vocalises, *sequela* ou *sequentia*, qui étaient comme le cortège ou la queue de l'*Alleluia*. Et de fait il eût été bien surprenant de ne point rencontrer dans le diocèse même, qu'une tradition communément acceptée désigne comme ayant été leur berceau (1), quelqu'une de ces séquences ou de ces proses au jour des saints Innocents. S'il est vrai que les premières séquences aient été composées au monastère de Jumièges, où les moines vivaient sous la règle de saint Benoît, il est bien vraisemblable que les compositions que nous rencontrerons au treizième siècle dans les graduels-prosaires provenant des monastères bénédictins de Normandie appartiendront à cette antique période de production. Veut-on un exemple de prose chantée en ce jour ? Nous le trouverons dans un manuscrit de ce même temps (2).

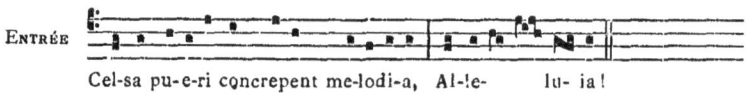

ENTRÉE

Cel-sa pu-e-ri concrepent me-lo-di-a, Al-le- lu- ia!

(1) NOTKER, *Prologus*, en tête de son *Liber sequentiarum*, Migne, *P. L.* t. CXXXI, col. 1003.

(2) Paris, Bibl. Nat., lat. 904, fol. 23. Provenant de la cathédrale de Rouen, dont il donne tous les usages liturgiques. Ajoutons qu'on prépare à Rouen même une reproduction phototypique de ce précieux graduel.

On notera que cette mélodie a été reprise par Notker dans la prose *Sancti Spiritus*. Nous considérons ce fait comme une preuve de plus en faveur du récit de Notker et de la thèse traditionnelle sur l'origine normande des proses.

I Pi-a Innocentum colentes tripudi-a, Quos infans Xpistus ho di-e uexit ad astra.

II Quos(s)trucidauit frendens insani-a Herodes fraudis ob nulla crimina,

III In Behtle-em ipsi-us concta et per confini-a, A bimatu et infra, iuxta

nascendi tempora.

IV Herodes rex Xpisti na-ti uerens infelix impe-ri-a, Imfremit totus et e-rigit

arma superba dextera;

V Querit lucis et ce-li regem cum mente turbida, Ut(t) extingat, qui ui-tam

prestat, per su-a iacula.

VI Dum non ualet intu-e-ri lucem splendidam nebulosa querentis pectora,

Ira feruet, fraudes auget Herodes seuus, ut perdat pu-e-rorum(2) agmina.

(1) Ms : *Et*.
(2) Ms : *piorum*. Cette correction du texte a permis le remaniement de la mélodie dans la seconde clausule sur le type de la première.

VII Castra mi-litum dux iniquus aggregat, ferrum figit in membra tenera;

Inter ubera lac effudit, antequam sanguinis fi-erent co-agula.

VIII Hostis nature natos euisserat atque iugulat; Ante prosternit, quam e-

tas paruu-li sumat robora.

IX Quam be-ata sunt Innocentum ab Herode cesa corpuscula! Quam fe-lices

existunt matres, que fuderunt ta-li-a pignora!

X O dulces Innocentum a-ci-es! O pi-a lactantum pro Xpisto certamina!

Paruorum trucidantur mi-li-a, membris ex teneris manant lactis flumina.

XI Ciues ange-lici ueni-unt in obui-am. Mira uictori-a! uite captant premi-a

turba candidissima. Te, Xpiste, que-sumus mente deuo tissima, Nostra qui ue-

nisti reformare secula: Innocentum glo-ri-a

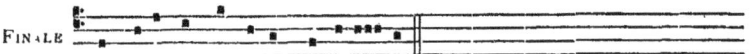

Perfru-i nos concedas per eter-na.

Déjà les *épîtres farcies* ne tiennent plus à la liturgie que par un lien si fragile, par des attaches si incertaines, qu'à diverses reprises l'Église en a proscrit l'emploi. Nous avons dit par ailleurs comment ces pièces se chantaient (1). Rappelons seulement qu'un clerc, le sous-diacre sans doute, se réservait le texte même de l'*Épître*, tandis que deux ou trois enfants de chœur lui répondaient après chaque phrase ou chaque membre de phrase en chantant la farciture, c'est-à-dire l'explication en latin ou en langue vulgaire. Odon Rigaud ne nous dit point si les épîtres qu'il interdit aux moniales de Caen étaient farcies en latin ou en roman. Pourtant nous inclinons à penser que la paraphrase devait être en roman, car d'une manière générale les interdictions ecclésiastiques visaient surtout les farcitures en langue vulgaire. En effet, les tropes latins du *Kyrie*, du *Gloria*, du *Sanctus*, de *Agnus Dei*, étaient d'un usage presque universel dans l'Église, tandis qu'à diverses reprises les compositions qui n'étaient point écrites dans la langue liturgique furent bannies du sanctuaire. Mais voici une autre raison de croire que les épîtres chantées à la Trinité de Caen étaient farcies en langue vulgaire : c'est qu'il semble bien que l'idée première de ces compositions, où le français s'entremêle à la langue liturgique, ait été de mettre le texte sacré à la portée de religieuses qui ne savaient point le latin. Nous n'avons pu trouver d'épître farcie en roman dans les manuscrits provenant du diocèse de Rouen. Mais il en est une pour la fête des Innocents dans un manuscrit de l'Église d'Amiens, aujourd'hui à la bibliothèque de cette ville. Lebeuf, qui l'a connue et citée (2), date cette pièce des environs de l'année 1250.

IN DIE SANCTORUM INNOCENCIUM EPISTOLA

Bibl. d'Amiens, ms. 573, fol. 206, v°.

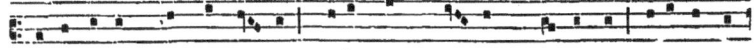

Or escoutés, grant et pe- tit, Traïés vous cha vers chest escript, Si attendés

(1) *Tribune de Saint-Gervais*, années 1897 et 1898.
(2) Lebeuf (Abbé), *Traité historique et pratique sur le chant ecclésiastique*, p. 129. Paris, 1741.

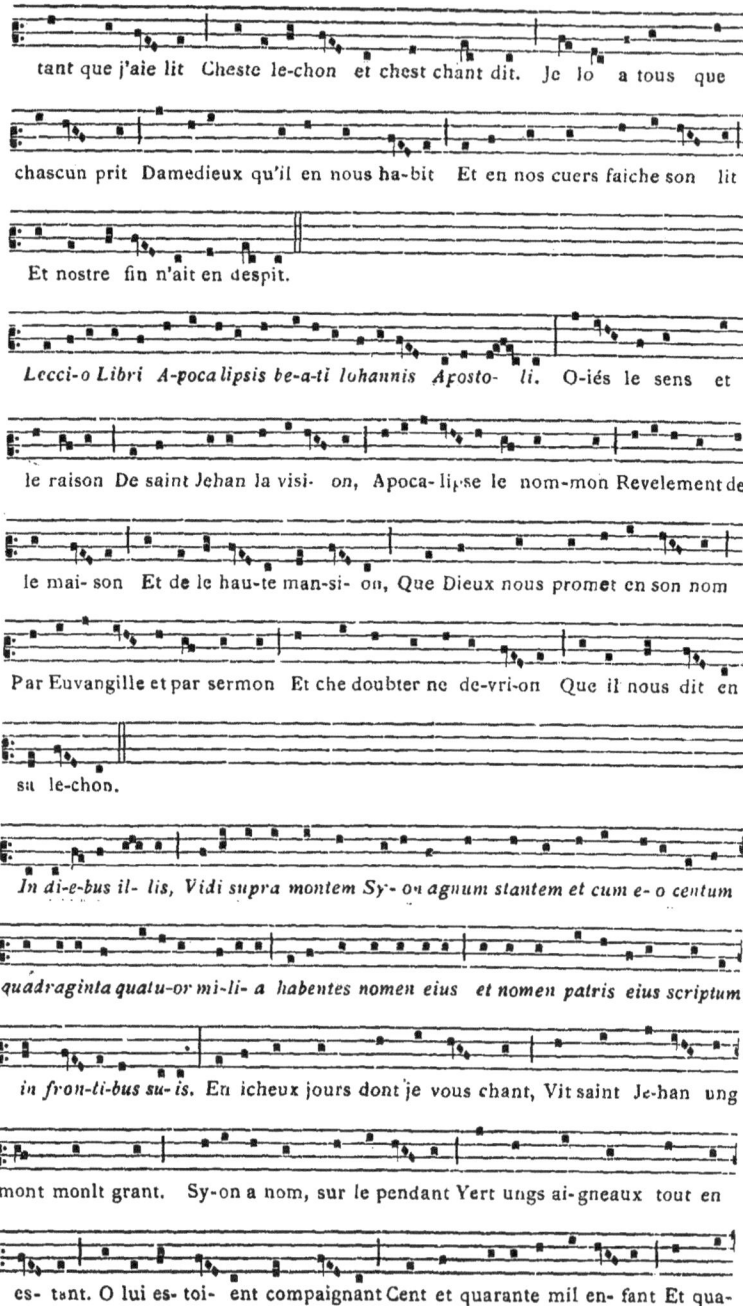

tant que j'aie lit Cheste le-chon et chest chant dit. Je lo a tous que chascun prit Damedieux qu'il en nous ha-bit Et en nos cuers faiche son lit Et nostre fin n'ait en despit.

Lecci-o Libri A-pocalipsis be-a-ti Iohannis Aposto- li. O-iés le sens et le raison De saint Jehan la visi- on, Apoca-lipse le nom-mon Revelement de le mai-son Et de le hau-te man-si-on, Que Dieux nous promet en son nom Par Euvangille et par sermon Et che doubter ne de-vri-on Que il nous dit en su le-chon.

In di-e-bus il- lis, Vidi supra montem Sy- on agnum stantem et cum e- o centum quadraginta quatu-or mi-li- a habentes nomen eius et nomen patris eius scriptum in fron-ti-bus su- is. En icheux jours dont je vous chant, Vit saint Je-han ung mont monlt grant. Sy-on a nom, sur le pendant Yert ungs ai-gneaux tout en es- tant. O lui es- toi- ent compaignant Cent et quarante mil en- fant Et qua-

tre mil a-vec chel tant, En-my leur front sus au de- vant Portent le nom de

Dieu vivant. Mont de Sy-on est sainte Es-gli- se, Que Damedieux a faite et

mi-se Sur ferme pierre bien as-si-se Et d'escriptu- re l'a a-prise, Qui les or-

gueulx fraint et de-bri- se Et carité souffle et a-ti- se. Mais aul-tre voie a pie-

cha pri- se Par mal conseil, par convoiti-se, Pour flamme rent fumé-e bi- se,

De l'amour Dieu trop se divi- se. Chilz aigneaux est sur la mon-tai-ne

Monlt beaulx, monlt bons, de vraie lai-ne, Avec lui a monlt grant compaigne,

Mais n'y a nul de tel di-ay-ne (1) Qui de beaulté a lui ataigne. Ch'est Jhesu-crist

de Nazaraine Qui par le chiel en large plai-ne Les innocens maine et ramai-ne :

Cheulx lo-ent Dieu de bouche sai-ne.

Et audiui uocem in ce-lo tanquam uocem aquarum multarum et tanquam

(1) La signification de ce mot est inconnue. Godefroy en cite un autre exemple : « Sachiés que li rois Heraus fu desconfis en cele bataille ; si ne sot on que il devint, se par *diaines* non », dans l'*Histoire des ducs de Normandie et des rois d'Angleterre*, p. 64, publiée par Fr. Michel, 1840, in-8 (Soc. de l'Hist. de France).

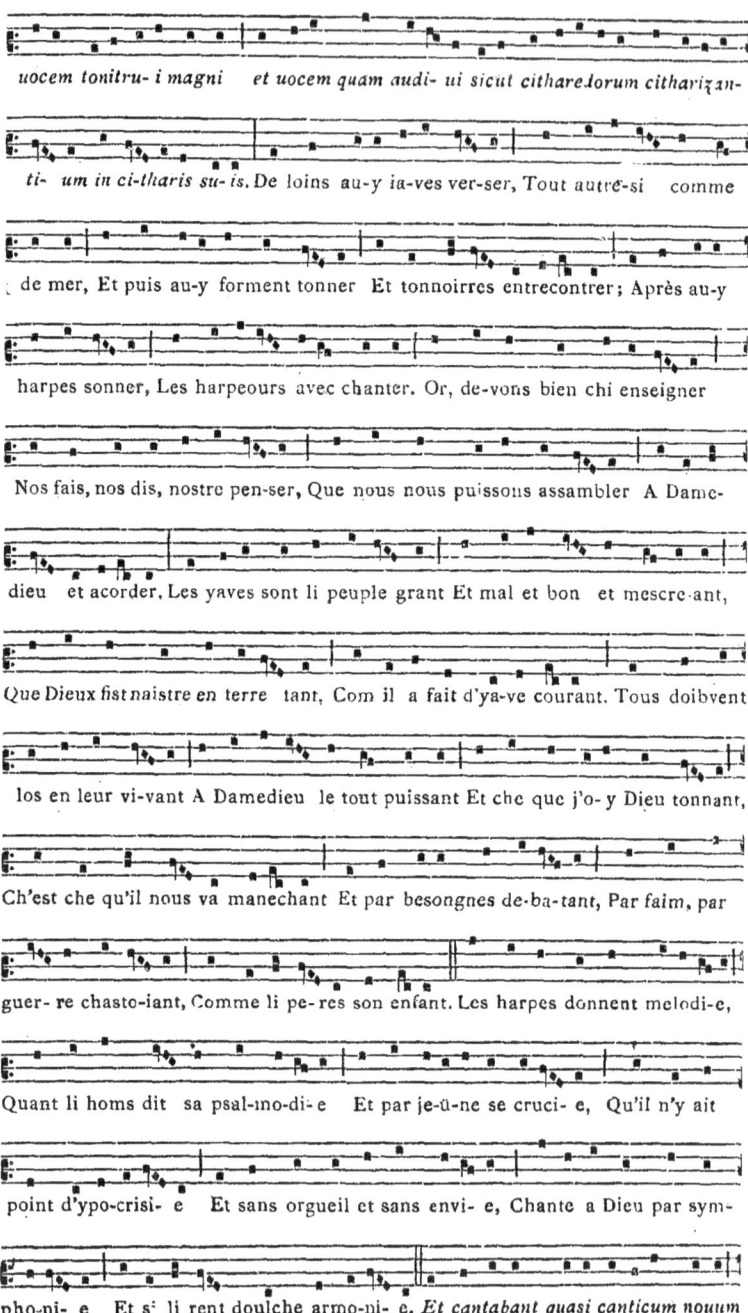

uocem tonitru-i magni et uocem quam audi- ui sicut citharedorum citharizan-

ti- um in ci-tharis su- is. De loins au-y ia-ves ver-ser, Tout autre-si comme

de mer, Et puis au-y forment tonner Et tonnoirres entrecontrer; Après au-y

harpes sonner, Les harpeours avec chanter. Or, de-vons bien chi enseigner

Nos fais, nos dis, nostre pen-ser, Que nous nous puissons assambler A Dame-

dieu et acorder, Les yaves sont li peuple grant Et mal et bon et mescre-ant,

Que Dieux fist naistre en terre tant, Com il a fait d'ya-ve courant. Tous doibvent

los en leur vi-vant A Damedieu le tout puissant Et che que j'o-y Dieu tonnant,

Ch'est che qu'il nous va manechant Et par besongnes de-ba-tant, Par faim, par

guer- re chasto-iant, Comme li pe-res son enfant. Les harpes donnent melodi-e,

Quant li homs dit sa psal-mo-di-e Et par je-û-ne se cruci- e, Qu'il n'y ait

point d'ypo-crisi- e Et sans orgueil et sans envi- e, Chante a Dieu par sym-

pho-ni- e Et s' li rent doulche armo-ni- e. *Et cantabant quasi canticum nouum*

— 38 —

ante thronum et ante qua-tu-or anima-li- a et seni-ores et nemo po-terat dice-re canti- cum, nisi illa centum, quadraginta quatu-or mi-li-a, qui empti sunt de ter-ra. Chil que je di, li enfanchon, Vont de-cantant une canchon : Ainq n'o-y hom de tel fachon. Nouvelle estoit de nouvel son, Euvangille l'ap-pelle on Et nulz n'en puet tenir le ton, Fors seulement li com-paignon.

Hi sunt qui cum mu-li-eri-bus non sunt co-in-quina-ti, uirgines enim sunt et se-quuntur agnum quocunque i-erit. Cheulx qui aiment virgi-ni- té (1) Et en leurs cuers ont a-fermé Leurs corps tenir en nette-té Peu-ent sie-vir le ma-jes-té, Qui est de si grant po-es-té. Cheulx qui se sont deshonnes- té Et ont je-û en orde- té Et de che sont bien confes-sé Et espurgé et esmun-dé Porront sievir en qui-e- té, L'aignel de si grant sainte- té. *Hi empti sunt ex omnibus primi-ci- e De-o et agno et in ore ipsorum non est inuentum mendaci-um.*

(1) Ms. *virginté*.

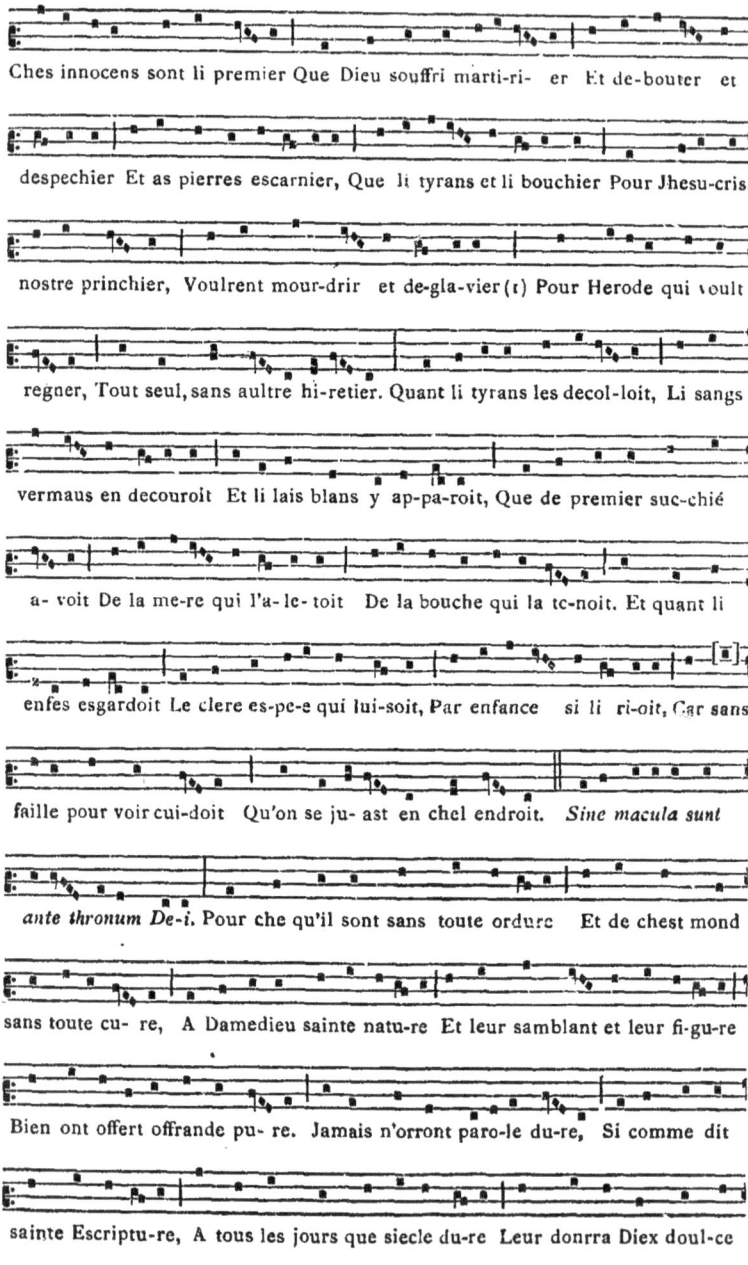

Ches innocens sont li premier Que Dieu souffri marti-ri- er Et de-bouter et despechier Et as pierres escarnier, Que li tyrans et li bouchier Pour Jhesu-cris, nostre princhier, Voulrent mour-drir et de-gla-vier (1) Pour Herode qui voult regner, Tout seul, sans aultre hi-retier. Quant li tyrans les decol-loit, Li sangs vermaus en decouroit Et li lais blans y ap-pa-roit, Que de premier suc-chié a-voit De la me-re qui l'a-le-toit De la bouche qui la te-noit. Et quant li enfes esgardoit Le clere es-pe-e qui lui-soit, Par enfance si li ri-oit, Car sans faille pour voir cui-doit Qu'on se ju-ast en chel endroit. *Sine macula sunt ante thronum De-i.* Pour che qu'il sont sans toute ordure Et de chest mond sans toute cu- re, A Damedieu sainte natu-re Et leur samblant et leur fi-gu-re Bien ont offert offrande pu- re. Jamais n'orront paro-le du-re, Si comme dit sainte Escriptu-re, A tous les jours que siecle du-re Leur donrra Diex doul-ce

(1) Ms. *deglaver.*

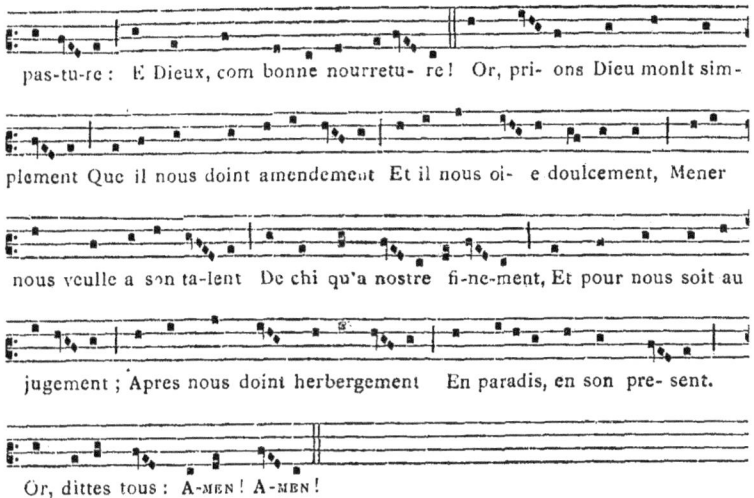

pas-tu-re : E Dieux, com bonne nourretu- re! Or, pri- ons Dieu monlt sim-
plement Que il nous doint amendement Et il nous oi- e doulcement, Mener
nous veulle a son ta-lent De chi qu'a nostre fi-ne-ment, Et pour nous soit au
jugement ; Apres nous doint herbergement En paradis, en son pre- sent.
Or, dittes tous : A-men! A-men!

Le diocèse de Rouen n'est pas si loin d'Amiens que nous ne puissions conclure de ce qui se passait ici à ce qui se passait là. En lisant cette curieuse *Épître* des saints Innocents, il nous semble entendre derrière la grille du chœur les voix fraîches des religieuses, qui, chantant pour un jour dans leur langue maternelle, dans le parler familier de leurs jeunes souvenirs, retrouvent l'accent d'une foi plus simple en leurs cœurs plus charmés. Il y a donc dans le *hoc inhibuimus* de l'archevêque quelque excessive sévérité, surtout qu'en d'autres lieux le prélat ne devait point, comme on va le voir, manquer de motifs graves pour exercer ses rigueurs. En ce qui concerne les épîtres farcies de latin, la liturgie rouennaise en a chanté plusieurs, et, à titre documentaire au moins, il nous semble intéressant de donner ici l'Épître farcie de cette même fête des saints Innocents d'après le même manuscrit, auquel nous sommes également redevables de la prose de ce jour. Il y aura lieu de comparer ces deux documents.

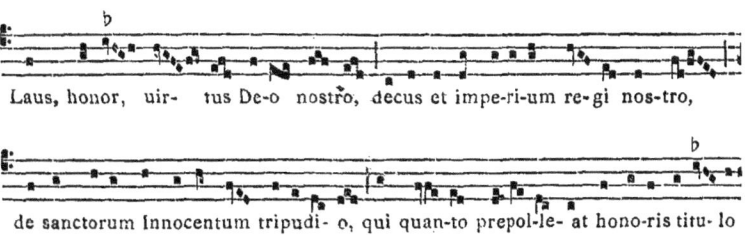

Laus, honor, uir- tus De-o nostro, decus et impe-ri-um re-gi nos-tro,
de sanctorum Innocentum tripudi- o, qui quan-to prepol-le- at hono-ris titu- lo

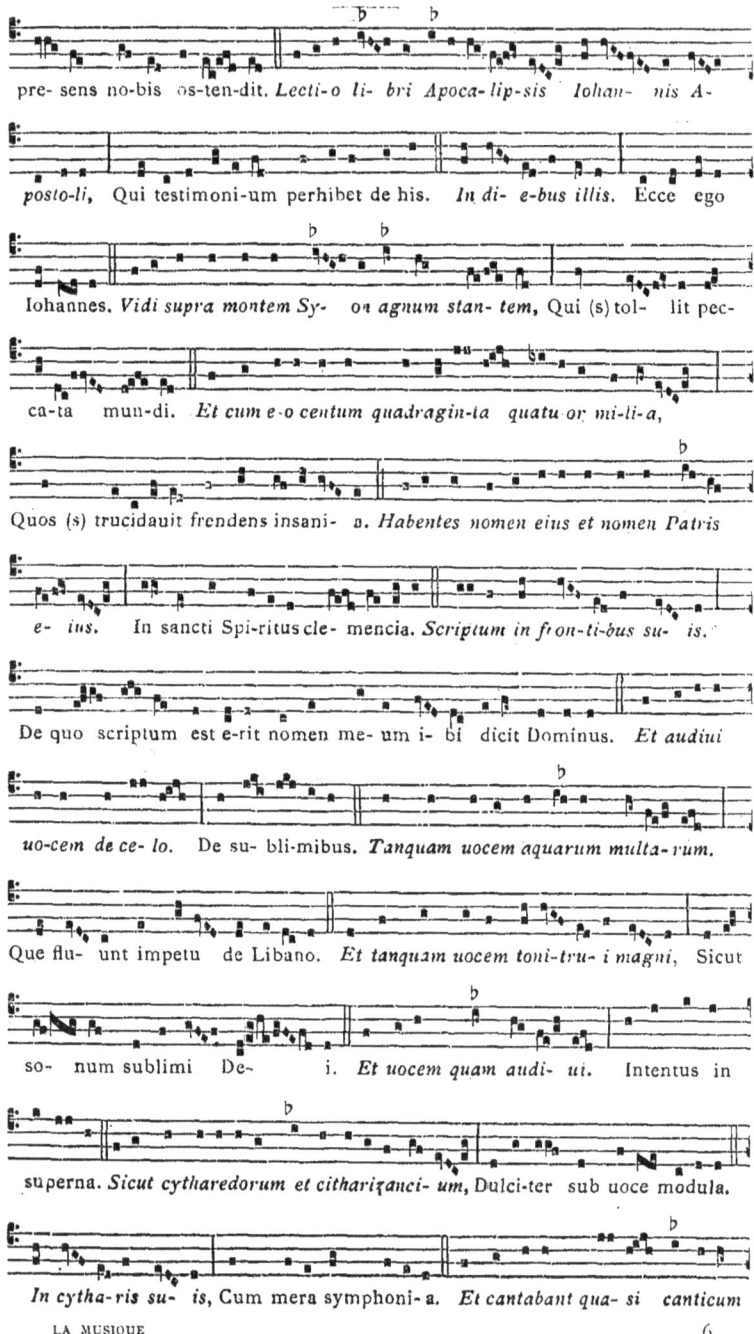

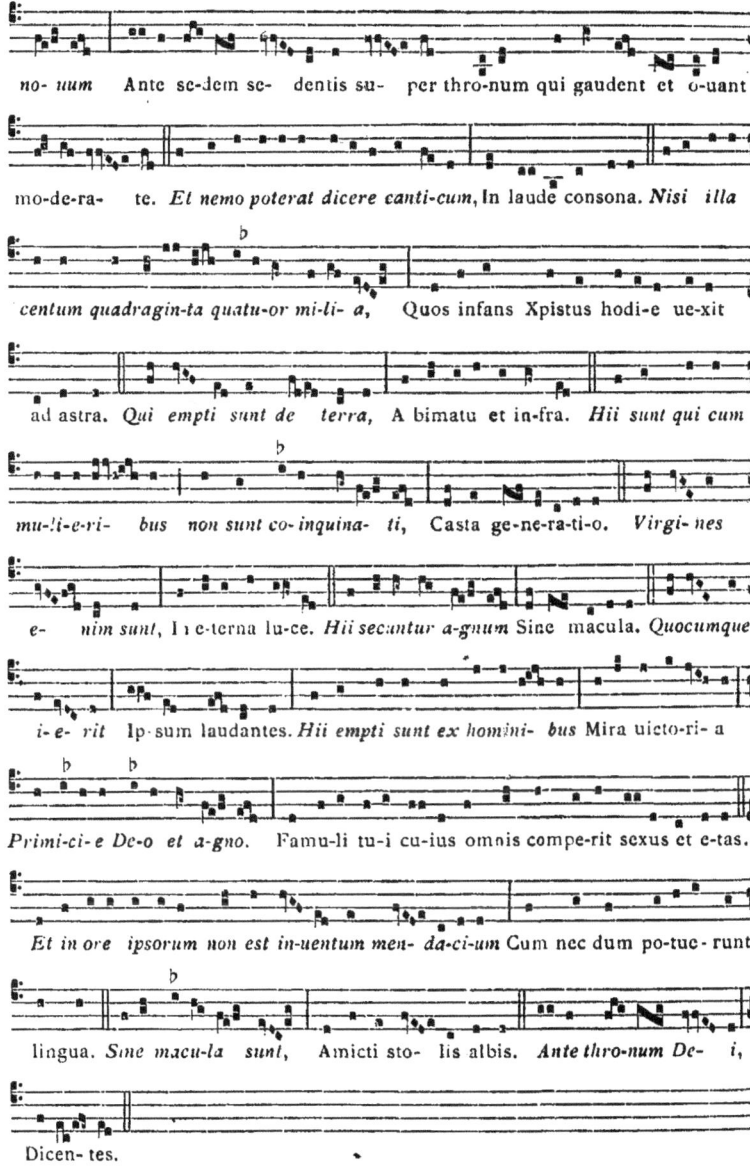

Comme on le peut voir, la paraphrase du texte sacré se terminant sur le mot *Dicentes* enchaîne la lecture de l'Apocalypse au ravissant graduel des saints Innocents :

℟. *Anima nostra sicut passer erepta est de laqueo uenantium.*

℣. *Laqueus contritus est et nos liberati sumus : adiutorium nostrum in nomine Domini, qui fecit caelum et terram.*

Suit immédiatement l'*alleluia* et son verset, puis vient la prose *Celsa pueri* que nous avons donnée plus haut et qui a, on a pu le remarquer, inspiré la farciture de l'épître. Celle-ci d'ailleurs est fort médiocre, et l'avantage demeure sans conteste à la vieille langue romane : nous ne saurions nous étonner que les moniales l'aient préférée.

Les cantilènes, *cantilene*, que chantent les religieuses du prieuré de Villarceaux, sont elles-mêmes un progrès sur un état de choses antérieur, représenté assez fâcheusement par des danses et des jeux désordonnés : aussi bien Odon Rigaud ne gronde point. En réalité ces *cantilene* sont simplement des chansons, sans aucun caractère liturgique. Ce mot, selon nous, est une désignation d'ordre littéraire. Quand on envisage ces chansons au point de vue musical, les appellations peuvent changer : la forme la plus ordinaire en est alors le *conductus*, le conduit. Nous ne connaissons point de *cantilene* provenant des diocèses soumis à la juridiction de l'archevêque de Rouen, mais une pièce composée sans doute à l'abbaye de Saint-Martial de Limoges et ayant trait à la commémoration des Innocents donnera au lecteur une idée assez précise de ces chansons latines du moyen âge français.

I. Ad infantum
triumphantum
gloriosum transitum,
quis polorum
peruiorum
mors parauit aditum.

R⁰ Sint infantes
festinantes
et sonorus
psallat chorus
nec desistat,
sed insistat,
dulcem ferre sonitum.

II. Rex insanus
misit manus
Bethlehem per ambitum,
in furore
de cruore
inquinans exercitum

R⁰ Sint infantes, *etc.*

III Sed in uanum
uersat manum,
quod facit est irritum,
nam quod dire
uult ferire,
non est ei licitum.

R⁰ Sint infantes, *etc.*

IV. Lictor seuit
nec impleuit
furorem indomitum,
ferit, truncat
et aduncat
morem preter solitum.

R⁰ Sint infantes, *etc.*

V. Ut est scriptum,
in Egyptem
duxerat transpositum
Joseph pater,
uirgo mater,
sicut erat creditum.

R° Sint infantes
festinantes
et sonorus
psallat chorus
nec desistat,
sed insistat
dulcem ferre sonitum (1).

La place de ces chansons n'était point à l'office, et sans doute on ne les y entendait guère : c'était à l'heure de la récréation qu'on les disait sous le cloître ou dans les jardins du couvent. Aussi bien les *cantilene* pouvaient-elles être tolérées : elles ne contenaient rien qui dût porter atteinte à la religion, ni aux bonnes mœurs, et tant qu'on les chantait en dehors de l'église, elles ne venaient point rompre la belle ordonnance de la liturgie.

Au contraire, ces clercs de Gournay, qui à certains jours menaient des chœurs de danse en faisant le *vireli*, furent un scandale public.

Ce mot de la langue vulgaire se rencontrant dans un texte latin mérite quelques explications. Lacurne de Sainte-Palaye (2) et Godefroy (3) identifient le *vireli* avec le *virelai*, si fréquent dans la langue poétique du quatorzième siècle, la forme *virelai* n'étant qu'une altération de *vireli*, sous l'influence de *lai* (4). On rencontre encore ce mot différemment écrit : *veyrelit* et *virenli*. En tout cas, on le trouve communément dans l'expression : *faire le vireli*. Voici deux exemples pris dans des textes du même temps :

> *Par la main sans atargier*
> *prant chascuns s'amie* :
> si ont fait grand veirelit (5).
>
> (*Pastourelle*, I.)

(1) Paris, Bibl. Nat. lat. 3719. — Cette pièce a été déjà publiée par Dreves, dans les *Analecta hymnica medii aeui*, t. XXI, *Cantiones et Muteti*, p. 69, mais avec une telle incompréhension du rythme, que nous n'hésitons pas à la donner ici à nouveau.

(2) Lacurne de Sainte-Palaye. — *Dictionnaire historique de l'ancien langage français*, article *vireli*.

(3) Godefroy (Fréd.). — *Dictionnaire de l'ancienne langue française*, même art. Paris, 1895.

(4) Paris (Gaston). — *La littérature française du moyen âge*, p. 178. Paris, 1890.

(5) Meyer (Paul). — *Rapports sur une mission littéraire en Angleterre*, dans les *Archives des miss. rs*, 2ᵉ série, t. III et t. V, in-8.

> *Bele, quar balez, et je vos en pri,*
> *et* je vous ferai le virenli.
> *Le virenli vous covient fere* (1).
>
> (*La châtelaine de Saint-Gilles.*)

Il semble bien, sans aller jusqu'à dire que la véritable acception de *virelai* est *lai en virant* (2), que ce mot désigne une chanson adaptée à un schéma de danse. Les exemples et les définitions que nous possédons du *virelai* sont tous du quatorzième, du quinzième et même du seizième siècle. Il en ressort que lorsque le *virelai* devint un genre à forme définitivement fixée, il comprenait comme éléments essentiels (3) :

1° Un refrain placé en tête de la pièce (à la première strophe seulement) ;

2° Une partie de couplet indépendante du refrain ;

3° Une deuxième partie de couplet correspondant au refrain ;

4° Un refrain.

Or, nous ne connaissons pas de poésies en langue vulgaire du treizième siècle, où cette forme fixe se trouve observée ; mais, dans un précieux manuscrit conservé à Florence (4), l'*Antiphonaire de Pierre de Médicis*, il y a un grand nombre de pièces composées vers 1240 à Paris, sans doute à Notre-Dame et à l'intention des écoliers, et dans le nombre, une de celles justement qui ont trait à saint Nicolas nous présente un type latin du *vireli* : peut-être les clercs de Gournay la dansaient-ils, quand Odon Rigaud les surprit ? Nous n'avons qu'à rétablir, comme le faisaient instinctivement les musiciens contemporains, le refrain en tête de la première strophe, pour avoir un exemple parfait du *vireli*.

(1) MONTAIGLON (A. de). — *Recueil général et complet des fabliaux des XIIIe et XIVe siècles, imprimés ou inédits, publié d'après les manuscrits*, t. I, p. 143. Paris, 1872.

(2) HECQ (G.) *et* PARIS (L.). — *La poétique française au moyen âge et à la Renaissance*, p. 229. Paris, 1896.

(3) JEANROY (A.). — *Les origines de la poésie lyrique en France au moyen âge*, p. 426. Paris, 1889. — Nous croyons volontiers avec M. J. que la forme *vireli* peut être une onomatopée dans le genre de *vaduri*, mais nous y retrouverions comme point de départ le thème de verbe *virer*, ce que M. J. paraît repousser. Signalons ici une amusante méprise dans le *Dictionnaire* de Godefroy. Il cite un texte relevé dans un *Glossaire latino-roman* de la Bibl. nat. lat. 7692, dans lequel *vireli* traduit le bas latin *Agapallus*. Mais si l'on se reporte à Du Cange on lit « AGAPALLUS, *vireli*, plantae genus. Gall. *Parvenche, quae Tournefort* dicitur... » Ce *vireli* est un terme de botanique sans rapport avec la langue littéraire.

(4) Florence, Bibl. Laurent. Plut. XXIX. 1. fol. 471 v°.

TEXTE MUSICAL ANCIEN

TRANSCRIPTION EN NOTATION MODERNE (2)

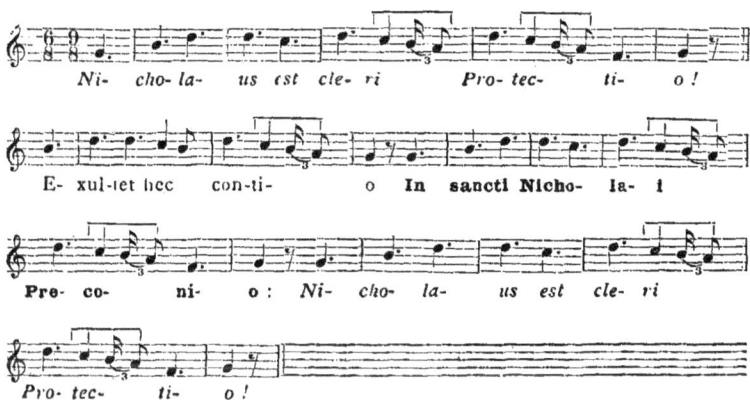

*Nicholaus est cleri
protectio !*

I. Exultet hec contio
**in sancti Nicholai
preconio** :
*Nicholaus est cleri
protectio !*

II. Olei conspersio
**multos curat a morbi
supplitio** :
*Nicholaus est cleri
protectio !*

III. In maris periculo
**proceleuma nautis fit
in iubilo** :
*Nicholaus est cleri
protectio !*

IV. Auri trina datio
**puellarum fuit
releuatio** :
*Nicholaus est cleri
protectio !*

(1) Nous avons imprimé en *italiques* les deux vers du refrain et en **caractères gras** la partie de la strophe correspondant au refrain.
(2) L'*Antiphonaire de Pierre de Médicis*, où nous avons pris le texte de cette pièce, est un des plus vastes répertoires que nous ayons de la musique mesurée à la fin du treizième siècle. Nous avons donné aux notes les valeurs fixes de la doctrine franconienne suivie dans ce manuscrit. L'*ars mensurabilis* s'oppose ici à la *musica plana* des proses et des épitres farcies.

Nous avons là une des formes les plus simples de la chanson à danser : elle est composée de couplets chantés par un soliste et suivie d'un refrain repris par le chœur. Nous dirons donc que *faire le vireli*, c'était chanter une chanson accompagnée de danses, un coryphée disait les couplets et les danseurs répétaient le refrain.

Les deux mots *conductus* et *motulus* appartiennent à la terminologie musicale du moyen âge et désignent les compositions polyphoniques et mesurées que l'on appelle communément *conduits* et *motets*.

Avant que l'étude du manuscrit que nous avons cité plus haut, l'*Antiphonaire de Pierre de Médicis*, ait mis sous les yeux des musicologues de très nombreux exemples de conduits, on n'avait pu donner de ce genre de composition, sur la foi des théoriciens du moyen âge, que de vagues et fausses définitions. Il apparaît très nettement aujourd'hui que le *conductus* avait pour caractéristique qu'il n'y entrait aucun élément étranger à l'inspiration de l'artiste. C'est une œuvre entièrement originale, tandis que l'édifice harmonique de l'*organum* et du *motet* est toujours construit sur un thème liturgique. Nous ne saurions donner ici des exemples de conduits et de motets sans enfler démesurément ce travail : disons seulement que si l'*Antiphonaire de Pierre de Médicis* est le plus vaste recueil qui nous soit parvenu de *conduits* du xiii° siècle, le célèbre *Chansonnier* de la bibliothèque de Montpellier (1) a été le fondement de toutes les études qu'on a pu faire sur les *motets* français de la même époque : ce sont les sources auxquelles il faut puiser pour une étude approfondie de la question (2).

Il nous semble que tous les termes désignant dans les fragments d'Odon Rigaud des formes littéraires et musicales ont été ainsi expliqués. Il reste à dire un mot de ces *inordinaciones* qui dans l'esprit du prélat troublaient la belle sérénité de la vie religieuse et, de fait, ces écarts de discipline nous semblent plus graves que les divertissements littéraires et musicaux dont certaines fêtes étaient le prétexte ; à vrai dire, si un motet du R. P. Lambillotte ou de quelque autre artiste de la Compagnie de Jésus avait offensé ses oreilles, le scrupuleux visiteur aurait été fondé à les proscrire au nom de l'esthétique et du goût ;

(1) Bibliothèque de Montpellier, H. 196.
(2) Comme publications nous renverrons aux beaux travaux de Wooldridge (H. E.) : *The Oxford History of Music*, vol. I. *The polyphonic Period*. Part. I, Oxford, 1901. — De Coussemaker (E.) : *L'art harmonique aux XII° et XIII° siècles*. Paris, 1865, in-4. — Wolf (Johannes) : *Geschichte der Mensural-Notation von 1250-1460*, Leipzig, 1904, 3 vol. in-8.

mais pour notre part, nous avons, à lire ces naïves et gracieuses cantilènes des siècles passés, un plaisir délicat que nous chercherions en vain dans le répertoire ordinaire des couvents.

Quelles sont donc ces *inordinaciones* blâmables ? En première ligne, nous relèverons le déguisement des religieuses. L'habitude semble très ancienne. Car dès le haut moyen âge, les Pères de l'Église et les sermonnaires s'élèvent contre cet usage. Les païens déjà avaient accoutumé, aux kalendes de janvier, de se revêtir de peaux de bêtes, porcs, vaches, cerfs, d'où le terme de *ceruulus* ou *ceruula* pour désigner ce jeu. Les chrétiens ne les imitèrent que trop, car tour à tour les conciles, les écrivains ecclésiastiques, les auteurs de pénitentiels en font mention (1).

L'évêque Faustin, cité par Du Cange, écrit avec beaucoup de bon sens : « *Quis enim sapiens credere poterit inueniri aliquos sanae mentis, qui ceruulum facientes in ferarum se uelint habitus commutari ? Alii uestiuntur pellibus pecudum, alii assumunt capita bestiarum, gaudentes et exultantes si taliter se in ferinas species transformauerint, ut homines non esse uideantur* (2) ». Le croirait-on ? ce ridicule traverse tout le moyen âge. A la fin du treizième siècle, une curieuse miniature d'un manuscrit nous montre une bande de fous ainsi affublés et menant grand tapage (3). Au quinzième siècle, ces excès devinrent tels qu'ils eurent pour conséquence l'interdiction de la fête des Innocents dans la presque totalité des diocèses de France, car le scandale devenait intolérable de voir les gens d'église, qui *au très grand vitupère et diffame de tout l'estat ecclésiastique, faisoient*

(1) Voir Du Cange, *Glossarium*, art. *ceruula*.
(2) L'évêque Faustin vivait aux environs de l'an 400. Nous n'avons pu identifier ce texte.
(3) Paris, Bibl. Nat. fr. 146, fol. 36 v°. Nous y avons pris s scènes de charivari reproduites ci-dessus.

*toutes églises et lieux saints, comme dehors et mesmement durant
le divin office plusieurs grandes insolences, dérisions, mocqueries,
spectacles publics, de leurs corps déguisements en usant d'habits
indécents et non appartenants a leur estat et profession, comme*

*d'habits et vestements de fols, de gens d'armes et autres habits séculiers, et les aucuns usants d'habits et vestements de femmes,
aucuns de faux visages, ou autres telles illicites manieres de
vestements et apostatant de leur estat et profession* (1). C'est un
peu ce qui se passait en 1249 au monastère de Villarceaux.

Nous avons dit déjà l'insuffisance de nos connaissances sur

les danses du moyen âge : l'érudition a pu arriver à reconstituer
par d'ingénieuses hypothèses quelques scénarios de *caroles*,
quelques petits fragments de *balleries*, à l'aide d'indications
éparses dans l'œuvre immense de nos trouvères (2). Mais nous

(1) Lettre de Charles VII, du 17 avril 1445, dans Martène, *Anecd. coll.*,
t. I, 1804.

(2) Bédier (J.). — *Les plus anciennes danses françaises*, article publié
dans la *Revue des Deux-Mondes*, t. XXXI, p. 398 et ss., janvier 1906.

sommes fort hésitant pour expliquer avec précision le terme de *chorea* et l'expression *ducere choreas* que nous rencontrons assez fréquemment dans le *Journal* d'Odon Rigaud. La latinité classique a employé ce mot au sens de « danse en chœur », disons « danse collective » (1). Du Cange le définit : *processio, ut videtur, quae circa chorum fit* (2), et cite à l'appui un passage d'un cérémonial de l'Église de Chartres. Mais il est évident que nous sommes ici en présence de danses profanes et populaires. Nous en ignorons les pas, mais nous croyons bien que les danseurs faisaient la chaîne et menaient une manière de farandole, sous la joyeuse conduite des clercs et des moniales, qui, pour endormir les scrupules de leur conscience, concluaient que la danse faisait une partie intégrante du culte des Hébreux et que, dans l'Écriture, on lit en propres termes : « Ce jour-là, David dansait de toutes ses forces devant l'Éternel, et il était ceint d'un éphod de lin (3). »

Odon Rigaud mettait encore au nombre des *inordinaciones*, qu'entraînait dans son diocèse la fête des Innocents, la coutume suivante : ce jour-là, à Saint-Amand de Rouen, tandis que les vieilles moniales s'allaient coucher, une fois l'office de complies terminé, les plus jeunes restaient au chœur à chanter l'office et des proses, *cantantes officium et prosas*. Le prélat demande que, jeunes et vieilles, les religieuses se rendent au dortoir à la même heure. Il y avait donc dans cet isolement quelque péril pour les âmes, car, trente ans plus tôt, en 1231, un concile de Rouen avait déjà légiféré dans le même sens :

C. XX. Prohibeant similiter [*sacerdotes*] *ne vigilie fiant in ecclesiis, nisi in festo illius ecclesie sancti* (4).

car, très souvent, nous retrouvons cette interdiction répétée

(1) TIBULLE, I, 3, 59. — PROPERCE, II, 19, 15. — VIRGILE, *Aen.*, VI, 644. — AUSONE, *Epist.* IV, 50.

(2) DU CANGE, *Glossarium*, art. *chorea*.

(3) II Samuel, VI, 14. — M. Amédée Gastoué, dont on sait la haute compétence dans les questions liturgico-musicales, nous fait observer que dans la liturgie grecque la danse religieuse existe encore. A la cérémonie du mariage, tandis que le chœur commence le tropaire 'Ισαΐα χόρευε, le prêtre, le diacre, les mariés et les témoins, se tenant par la main et portant des cierges, forment le cercle et tournent lentement au milieu du chœur, chantant avec les psaltes. Nous avons eu, pour notre part, l'occasion de voir à la cathédrale de Séville la curieuse cérémonie des *seises*, qui dansent devant l'autel en semaine sainte et à diverses fêtes de l'année en chantant au son des instruments. Les *seises* sont de jeunes garçons vivant en communauté pour préparer les offices, auxquels ils sont appelés à prendre part ; ils dansent costumés à la mode du temps de Philippe II.

(4) MANSI, XXIII, 216.

dans les textes conciliaires et, quand les considérations qui l'accompagnent nous en font connaître la cause, c'est toujours parce qu'en ces veillées, la pénombre de l'église est favorable aux *ludi inhonesti*, c'est-à-dire aux petits jeux coupables et que trop souvent *multa turpia insequantur*, ainsi qu'on peut lire en 1260, au canon I du concile de Cognac (1).

Souvent, en effet, dans ces veillées, il se glissait des brebis galeuses, anciens clercs défroqués, qui avaient pris la vie nomade du goliard, ou jongleurs de métier, qui avaient suivi la route bohémienne, celle des truands et des ribauds, et en aucun cas ne pouvaient se poser en professeurs de morale. Les uns et les autres furent, à cette époque de notre histoire, l'effroi des mères de famille, qui, quand un de ces vagabonds passait, faisaient rentrer leurs filles, et des hauts dignitaires de l'Église, qui s'efforcèrent constamment de garder les clercs de leur contact. Ces diseurs de chansons s'introduisaient dans les églises et même dans les abbayes sous le prétexte, apparemment honnête, de chanter des petits vers, *versiculi*, sur le *Kyrie* ou sur l'*Agnus Dei*, puis insensiblement ils quittaient l'air sérieux sous lequel ils s'étaient fait admettre et s'acheminaient vers la satire de plus en plus acerbe, de plus en plus violente, de tout ce que l'Église propose au respect de ses fidèles, de toute autorité établie, et nul n'était épargné, ni l'évêque, ni le roi, ni même la papauté. Nous n'en finirions pas de relever tous les textes, où interdiction est faite aux clercs de se trouver mêlés avec les goliards, les histrions et les jongleurs (2).

Odon Rigaud nous en fournit un de plus, quand il invite spécialement, en 1268, l'abbé de Jumièges à défendre l'accès de son église aux artistes vagabonds, dont le métier habituel n'était pas précisément de louer le Seigneur et d'exalter sa gloire. Combien, à l'heure présente, voyons-nous de braves curés, sans malice et sans défiance, organiser avec le concours de chanteurs et d'actrices en renom ces absurdités liturgiques, qu'un euphémisme mondain appelle la *messe en musique* des villégiatures d'été, et célébrer avec émotion cette entente cordiale de l'autel et du théâtre ! Odon Rigaud, prélat plein de bon sens, venez visiter vos curés des plages normandes et promettez le paradis à ceux qui ne mériteront pas de s'entendre dire, comme feu l'abbé de Jumièges : *monuimus eum quod histriones ab officio suo arceret et consortia mulierum quarumcumque penitus euitaret*, faites cette promesse, saint archevêque, vous ne vous engagerez guère et ne risquerez point d'encombrer le Paradis !

(1) Mansi, XXIII, 1033.
(2) Dans un prochain travail, nous publierons la législation ecclésiastique sur ce point.

3º *Comment un chantre doublait son traitement.* — On connaît le subterfuge des employés d'administration, qui utilisent leurs heures de bureau à faire des travaux supplémentaires payés en sus de leurs appointements. L'artifice n'est point nouveau, nous en avons un exemple dans le cas de ces clercs appartenant au chapitre de Saint-Mellon de Pontoise, qui s'en allaient chanter dans les églises voisines au détriment du service pour lequel ils étaient rémunérés.

Mardi, 6 juillet 1249.

Visitauimus capitulum Sancti Mellonis Pontisarensis... Inhibuimus ne Henricus, capellanus altaris regis, locet operas suas in aliis ecclesiis, nec cantet alibi nisi in ecclesia sua assidue. [p. 42]

Lundi, 6 mars 1256.

Visitauimus capitulum Sancti Mellonis Pontisarensis... Item inhibuimus dicto Luce ne de cetero cantet in capellania castri : quod si contra uenire presumpserit, ipsum animaduersione debita puniemus... [p. 240]

On voit qu'à Pontoise une confusion tendait à s'établir entre le chapitre de Saint-Mellon et la chapelle du château royal, dont le chapitre, à ce qu'il paraît, assurait le service. Odon Rigaud désigne-t-il par le mot *opera sua*, comme le croit l'éditeur du *Journal*, M. Bonnin, les livres liturgiques copiés par les scribes du monastère ? Il nous semble bien plutôt que le chapelain Henri louait, non les manuscrits, mais ses propres services, ainsi que le contexte, *cantet alibi*, le laisse entendre.

C. — LES LIVRES DE CHANT. — La question des livres liturgiques eut, on le devine aisément, une importance primordiale dans la vie religieuse aux siècles qui précédèrent l'invention de l'imprimerie ; mais, entre tous, les manuscrits musicaux présentaient aux copistes des difficultés nouvelles, à cause du double travail dont ils étaient l'occasion. Souvent même un second copiste, plus spécialement chargé de la transcription des textes musicaux, venait en aide au premier : nous en avons la preuve dans certains manuscrits inachevés, où l'espace réservé à la notation du chant n'a jamais été rempli, et dans d'autres encore, où la main qui a écrit la musique est visiblement d'un autre âge et d'une autre école que celle qui a copié le texte. Mais toujours ce travail fut fait avec un soin admirable. Charlemagne prescrivit de n'y employer que des scribes arrivés à la parfaite connaissance de leur métier, pour que le texte sacré ne soit jamais altéré : *Et pueros uestros non sinatis eos uel legendo*

uel scribendo corrumpere, et si opus est, euangelium el psalterium et missale scribere, perfectae aetatis homines scribant cum omni diligentia (1). Et, de fait, les auteurs de la *Paléographie musicale* ont montré, à diverses reprises, la belle unité des manuscrits de chant à travers tout le moyen âge ; aussi bien, pouvons-nous dire avec eux que, grâce à la constante préoccupation de l'Église de maintenir intact son trésor mélodique, l'œuvre musicale de saint Grégoire n'a subi aucune atteinte vraiment grave et que nous possédons réellement et intégralement dans les manuscrits sans lignes et sur lignes la version authentique du réformateur de la musique religieuse (2).

La Normandie fut une terre d'élection pour la cantilène liturgique : l'ordre bénédictin au reste y parut, comme partout où s'élevaient ses abbayes, le conservateur par excellence de la tradition grégorienne. D'ailleurs, à dater du xi^e siècle, l'activité intellectuelle est intense dans tout le bassin inférieur de la Seine. Les grandes écoles de la cathédrale et de Saint-Ouen de Rouen, du Bec, de Saint-Evroul, de Caen, du Mont-Saint-Michel produisent dès lors quantité de monuments de la plus haute importance, et dans chaque maison religieuse, moines et moniales rivalisent au *scriptorium* pour éditer ces précieux manuscrits de chant, qui font aujourd'hui la joie du liturgiste ou du musicologue (3).

Odon Rigaud eut-il aussi cette préoccupation de ne rencontrer que de bons manuscrits liturgiques, au texte correct et dans un état satisfaisant de conservation, entre les mains des religieux de son diocèse ? Nous pouvons le croire, car à Neuf-

(1) *Capitularium liber primus*, LXVIII, éd. Baluze, p. 714.
(2) *Paléographie musicale*, par les Bénédictins de Solesmes, t. I^r, préface. Solesmes, 1891, in-4°.
(3) Nous avons pu identifier dans L. d'Achery, *Spicilegium siue Collectio ueterum aliquot scriptorum* (Paris, 1723, t. II, p. 278), un texte curieux mentionné dans Gerbert, *de Cantu*, t. I, p. 562, et intéressant pour l'histoire des manuscrits liturgiques. Il appartient à un *Chronicon Fontanellense*, intitulé aussi quelquefois *Gesta abbatum Fontanellensium* :
Cap. XVI. Gesta Gervoldi Abbatis cenobii Fontanellensis († 806).
« *Sub huius tempore bonae recordationis presbyter egregius nomine Harduinus florebat, qui in cella clari martyris Saturnini... plurimos arithmeticae artis disciplina alumnos imbuit ac arte scriptoria erudiuit : erat enim in hac arte non mediocriter doctus. Unde plurima ecclesiae nostrae proprio sudore conscripta reliquit uolumina : id est... psalterium cum canticis et hymnis ambrosianis..., antiphonarium romanae ecclesiae...* » On trouvera dans Potthast, *Bibliotheca historica medii aeui* (Berlin, 1898), à l'article *Gesta abbatum Fontanellensium* l'indication des éditions plus récentes de ce texte.

Marché (1), prieuré dépendant de l'abbaye de Saint-Evroul, il se plaint que les trois moines qui y résident n'ont que de mauvais livres, surtout en fait de graduels.

Dimanche, 17 juillet 1267.

Visitauimus prioratum de Nouo Mercato. Ibi erant tres monachi sancti Ebrulphi... Prauos habebant libros precipue gradalia... [p 582]

Le graduel est un livre de fatigue dans les mains du bénédictin : on s'imagine aisément qu'avec l'usage et le temps, la reliure délabrée laisse échapper les folios de parchemin, qui vont se perdre aux quatre vents de la négligence. Le manuscrit devient alors incomplet et inutilisable pour l'office monastique. Odon obéit à cette préoccupation toute matérielle, mais nous croyons que le souci de la correction du texte inspire également deux autres de ses prescriptions. Quand il ordonne au *cantor* du prieuré de Noion (2) d'aller au moins une fois l'an présenter ses livres liturgiques au chapitre de l'abbaye dont il dépend, c'est pour permettre à l'abbé de s'assurer que les manuscrits dont on se sert au prieuré sont à la fois complets et corrects.

Lundi, 12 mars 1268

Per Dei gratiam uisitauimus prioratum de Noione predictum, uidelicet in festo Beati Gregorii... Precepimus cantori quod libros omnes et singulos suos ad minus semel in anno afferri faceret et ostendi in communi coram conuentu et uiderentur... [p. 597]

Dans le même ordre d'idées, nous relèverons un passage du *Journal*, dont la portée dépasse le terrain proprement musicologique et touche aux questions de littérature liturgique. Le voici :

Vendredi, 21 janvier 1261.

Regressi fuimus ad capitulum supradictum [Rothomagensem]... Item precepimus succentori quod sequentias faceret emendari... [p.386]

(1) Neuf-Marché, aujourd'hui commune de la Seine-Inférieure, arr. de Neufchâtel-en-Bray, canton de Gournay.
(2) Noyon-sur-Andelle, prieuré dépendant de Saint-Évroul. Aujourd'hui Charleval. Eure. C[on] de Fleury. Prieuré fondé en 1107 par Guillaume, comte d'Évreux. [Orderic Vital, *Eccles. Hist.* l. XI. t. IV, édit. Le Prévost, p. 277-83.]

On voit qu'en 1261, Odon Rigaud prescrit au sous-chantre, *succentori*, de la cathédrale de Rouen de procéder ou de faire procéder à une réfection des séquences. Nous savons déjà, si la critique historique de demain ne vient pas détruire une vieille légende, qu'un moine de Jumièges, au neuvième siècle, avait imaginé pour mieux les retenir de mettre des paroles sur les vocalises qui accompagnaient le dernier *alleluia* du graduel : ce fut l'origine des séquences. Ainsi une œuvre littéraire s'était greffée sur l'œuvre musicale. On nous dit qu'ensuite, fuyant devant les invasions normandes, ce moine de génie s'en fut à l'abbaye de Saint-Gall portant son manuscrit et son idée : cette idée, un autre la reprit et, avec un sentiment plus affiné des choses littéraires, sut en tirer des compositions d'une délicatesse et d'un art auxquels le moine gimédien n'avait pas su atteindre.

Il y eut donc un prosaire primitif de Jumièges : la reconstitution n'en est point faite, mais la réalisation de ce travail ne semble point impossible. Retenons seulement ici que Jumièges était un monastère bénédictin et que, du dixième au treizième siècle, l'ordre de Saint-Benoît allait peupler les diocèses normands d'une foule d'abbayes et de prieurés. Les vieilles séquences gimédiennes étaient ainsi assurées de vivre, grâce à la prospérité de l'ordre bénédictin et à l'esprit de tradition qui y fut toujours en honneur. La prose *Celsa pueri*, qui reproduit avec obstination la voyelle finale *a* du primitif *alleluia*, nous semble avoir cette origine. On a pu voir, en la lisant plus haut, qu'à part une *entrée* et une *finale*, chaque strophe de la séquence est faite de *clausules* accouplées, comptant rigoureusement le même nombre de syllabes et répétant les accents toniques à des places symétriques. Enfin, la même mélodie se répète sur les deux clausules. Cette séquence est le modèle achevé d'une prose de la première époque.

Mais, à la suite de transitions insensibles, ce vieux système rythmique se précisa : l'accent joua un rôle plus important, la rime s'introduisit et l'intérieur de la clausule se fractionna pour devenir une hémistrophe d'un nombre quelconque de vers, désormais rythmés par l'accent et soumis aux lois de la césure et de la rime. Au début du treizième siècle, cette rénovation de la poésie liturgique était en pleine vogue et dans son complet épanouissement. Adam de Saint-Victor représente l'état de perfection dans la technique poétique : c'est un parnassien égaré dans le moyen âge. Il n'y a pas d'autre sens possible à la réforme que demande Odon. En effet, dans les livres de chant des cathédrales, des proses nouvelles ont remplacé les anciennes, mais dans les manuscrits de provenance

monastique, il semble que les proses gimédiennes aient survécu, frêles comme des fleurs séchées entre les feuillets d'un vieux livre.

<center>* *</center>

Nous croyons maintenant avoir relevé et expliqué les passages du *Journal* d'Odon Rigaud intéressants pour l'histoire musicale de son temps. Si, d'une manière générale, l'étude du passé a surtout pour effet d'éclairer les événements de l'heure présente et de nous les montrer sous un jour qui nous en rende l'appréciation plus équitable, et si, plus particulièrement, il y a quelque curiosité pour nous à rapprocher de ce qui se passe de nos jours l'état de choses que l'archevêque de Rouen, au treizième siècle, signale et déplore dans le domaine de la musique sacrée, en fin d'analyse une conclusion s'impose, et nous hésitons quelque peu devant elle, car cette conclusion, plutôt que d'un travail désintéressé d'histoire, peut sembler celle d'un pamphlet.

Faisons un rêve et supposons que du séjour des bienheureux où la justice céleste a dû réserver à Odon un repos mérité, sa voix descende jusqu'à nous. Le prélat ne se désintéresse pas sans doute des affaires d'ici-bas, et le spectacle qu'il en prend a de quoi, certes, le consoler sans le réjouir. « Hélas ! dit-il, plus va le monde et rien ne change ! Là où je parlais, il y a six siècles, *licet indignus*, comme *sacerdos* et évêque, les ouailles de mes respectés successeurs entendent une voix plus autorisée que la mienne, car elle leur vient de Rome, et c'est le Saint-Père qui dit sa volonté. Cette voix est-elle mieux entendue ? ces ordres mieux suivis ? et ceux-là qui résistent ont pourtant fait vœu d'obéissance. J'ai interrogé quelques-uns des derniers survenants de mon ancien diocèse. Je leur ai demandé s'ils connaissaient un *Motu proprio*, récemment promulgué, sur le chant et la musique d'église : quelques-uns en avaient ouï parler, mais bien peu l'avaient lu. J'ai insisté pour savoir quel était cet *abbas Sancti Wandregisili*, dont le bienheureux Grégoire me parlait l'autre jour comme d'un lumineux interprète du chant sacré : ces ecclésiastiques m'ont dit connaître ce nom, mais ignorer son œuvre. J'ai voulu — par habitude — questionner sur le chant deux ou trois de ces prêtres : l'un m'a répondu que dans le Lieuvin normand (1) quelques-uns de ses

(1) Voir pour plus de détails la *Tribune de Saint-Gervais*, année 1899, p. 317.

confrères et lui-même remplaçaient aux parties les plus marquantes du saint sacrifice le plain-chant suranné par des sonneries de trompes de chasse, l'autre qu'une noble dame de sa paroisse faisait souvent entendre à l'office sa voix si délicatement émue, l'été, quand la belle saison peuplait les châteaux d'alentour : et j'ai trouvé tout cela fort peu liturgique. Je sollicitai enfin un dernier venu, qu'on m'avait présenté comme le grand chantre d'une église cathédrale, de me documenter sur l'état de la musique dans son diocèse. Mais il me regarda avec mépris et me répondit : *se nihil scire de cantu !* Je doute fort que sainte Cécile fasse jamais place à ces rustres, plus arriérés encore que le clergé de mon temps, dans ses harmonieuses cohortes... Pourtant Pie X a parlé, il a dit sa volonté de faire concourir les fidèles au chant de l'Église et laisse aux prêtres le soin de les former dans cet art : comment donc ceux-ci peuvent-ils enseigner à leurs ouailles ce qu'ils ignorent eux-mêmes ? pourquoi se refusent-ils à entendre les directions les plus hautes ? Allons, j'ai fait mon temps sur terre et n'y désire point retourner. Je suis tranquille au Paradis et si, aimant comme je l'aime le chant de notre sainte Église, je prenais part à la lutte des partis dans la mêlée grégorienne, si je disais mon mot relativement à la tradition du passé, que je connais sans doute pour l'avoir vécue, il se trouverait bien un évêque pour me crosser, m'interdire peut-être, et trop de fois je risquerais de perdre cette pauvre âme que j'ai eu si grand'peine à sauver : en outre, il y aurait quelque ridicule à ce qu'un archevêque, qui fut le conseiller et l'ami de saint Louis, devint par la faute du clergé, — excusez le mot, Seigneur, — un catholique anticlérical sous la troisième République.

PARIS. — SOCIÉTÉ FRANÇAISE D'IMPRIMERIE ET DE LIBRAIRIE.

www.ingramcontent.com/pod-product-compliance
Lightning Source LLC
Chambersburg PA
CBHW071436220526
45469CB00004B/1555